KB060530

康候变

W. S. Kang

KANG

Kang

작품집을 내면서

아버님(강환섭 작가)을 되돌아 보면 "그림을 위해 태어나신 분이구나"라는 생각이 든다. 그림 그리는 모습 외에 다른 취미 생활을 본 기억이 없다. 그림이 아버님을 위로해주고 삶을 지켜주는 모든 것이었다는 생각이다.

1960년, 전쟁 후 어려운 시기에 작가로 데뷔하고 곧이어 전업 작가 생활을 시작하게 된 건 행운이 따라준 덕이 있었다고 보여지지만, 50여 년의 전업작가 생활은 결국 가족에겐 고단한 삶이 따라오게 하였다. 많은 어려움에도 불구하고 끝까지 작가의 길을 가신 아버님이 자랑스럽다.

첫 전시회 후 관심을 가져 준 미국인들 덕에 용산 미군부대 내에서 다수의 개인전을 갖게 되었다. 이를 통해 전업작가가 가능하게 된 것 같다. 또한 부대 내 도서관의 풍부한 자료를 계기로 해외 미술세계의 흐름을 빠르게 접했던 것 같다. 외국인과 만나는 여러차례의 개인전을 통해 이들이 좋아하는 그림이 한국적인 작품이라는 것을 깊이 느꼈던 것 같다.

옛 청동거울, 비녀, 그리고 빗과 같은 한국 전통 문화, 고궁의 모습, 단청과 각종 문화유물 및 한국에서만 볼 수 있는 시골 풍경. 한자나 일본글자와는 전혀 다른, 한글이 연상되고 한글의 정서가 담긴 문자작품(Graphic Art). 이러한 작품 소재들을 추상적 표현으로 해석하고 그린 작품들이 본 작품집 내 많은 작품 속에 스며있음을 찾아내고 즐기기를 희망한다.

초현실 작품 중에는 생명과 무한 공간, 그리고 우주가 담겨 있으며 이에 대한 해석은 작품제목을 통해 표현하였다. 가끔 블랙홀에 대한 관심을 내게 질문하고 토론하셨고, 투시된 공간에 대한 의미의 글을 몇 작품 뒷면에 표현하셨다. 작품들을 통해 표현한 생명 탄생에 대한 해석과 먼 우주에서 바라보는 지구, 그리고 우주와 우주를 관통하는 공간(투시된 공간)을 바라보는 작가의 시선을 함께 느끼고 공감할 수 있다면 좋겠다.

한국의 전통 그리고 한국인의 정서가 담긴 아버님의 작품들이 미래세대의 작가들에게 영감을 주어 한국미술의 에너지가 더욱 풍성해졌으면 좋겠다는 바램이 있다. 그리고 강환섭 작가와 작품의 존재가 한국인의 자부심이 되었으면 하는 소망을 가져본다.

작품집을 탄생하게 해준 안태연 님께 큰 감사를 드린다.

2023년 10월

5

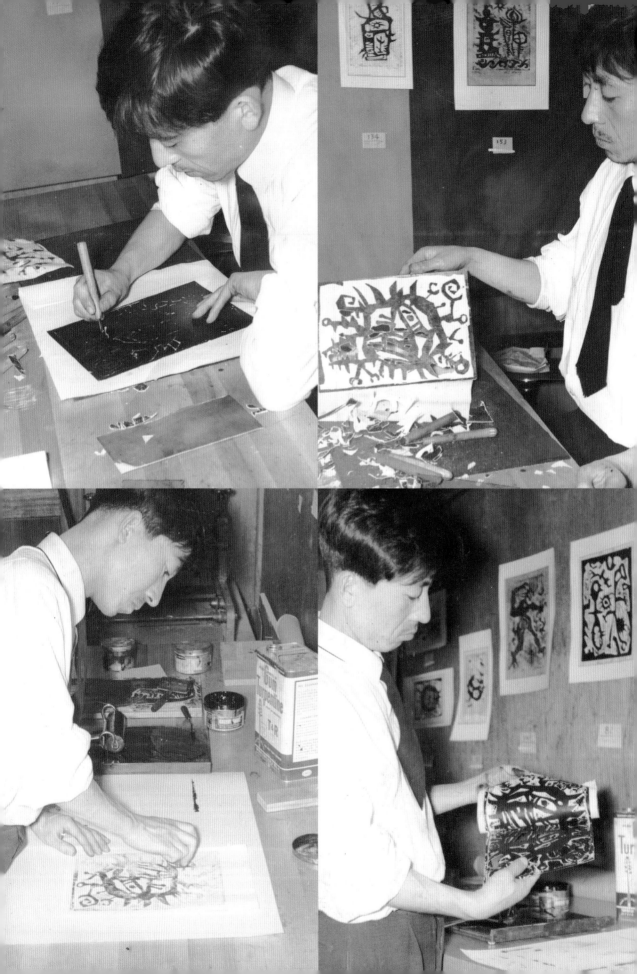

목차

그리고 살아가기를 명한다

강환섭의 예술

안태연(웹진『컬처램프』인턴기자)

들어가며

 그동안 한국 현대미술사는 화단의 주류를 이루었던 미술 운동을 중심으로 서술되었다. 이러한 맥락화는 시대의 흐름에 따른 이슈의 변천과 모색 등 핵심적인 담론을 정리하는 데 이바지했으나, 이제는 더 넓은 시야에서 한국 현대미술사를 바라봄으로써 중심뿐만 아니라 그 주변까지 포괄하는 연구가 필요한 시점이 되었다. 비록 한국 현대미술의 태동기를 장식한 작가 대다수는 이미 작고했지만, 그들이 세상에 남긴 발자취들이 아직 남아있다면 지금이라도 그것들을 모아서 평가할 자격은 얼마든지 있기 마련이다. 특히 한국전쟁이 국토를 휩쓸고 지나간 직후인 1950-60년대의 극한상황을 몸소 체험하면서도 화단의 지평을 넓히고 독자적인 예술세계를 확립하기 위하여 노력한 전후(戰後) 세대 작가들의 행보는 격동기의 상황을 오롯이 보여준다는 점에서 다양한 해석의 여지를 남긴다.

 비록 지금은 잊힌 존재로 가라앉아 있지만, 강환섭(康煥燮, 1927-2011)은 전술한 격동기를 몸소 체험한 세대로서 형성된 자신의 신념을 일생에 걸쳐 치열하게 작업으로 실천한 작가이다. 그는 충청남도 연기(現 세종특별자치시)에서 태어난 뒤 얼마 지나지 않아 가족들을 따라서 일본 규슈로 이주해 성장하였고, 광복 이후 귀국하였으나 한국전쟁의 발발로 국군에 입대하여 청년 시절을 전장에서 보냈다. 그러다 한쪽 팔의 부상으로 상이군인으로 제대한 뒤 스스로 원했던 미술 공부를 시작하기 위하여 서울대학교 미술대학에 임시 부설된 중등교원양성소에 입학하였으며, 졸업 이후에는 한동안 교사 생활을 했으나 자신의 적성은 교육보다 작업에 있음을 깨닫고 최종적으로 전업 작가의 길을 선택했다. 이즈음 그는 화단의 이슈였던 판화에 몰두하여 주목을 받았고, 주한미군을 비롯한 외국인들에게도 작품이 호평을 얻어 국내외를 통틀어 30회 이상 개인전을 열 만큼 1세대 판화가로 견고한 입지를 확립했다. 또한, 1968년 한국현대판화가협회의 창립에 참여하고 월간지『뿌리깊은나무』를 비롯한 다수의 출판물에 삽화를 담당하는 등 다방면으로 활약하였다. 다만 1988년 대전으로 이주한 뒤부터는 공개적인 활동을 크게 줄인 탓에 그동안 본격적인 조명이 이루어지지 못하였다. 하지만 강환섭이 작가로 살아가면서 이 세상에 남긴 방대한 수량의 작품과 자료는 한국

현대미술의 1세대로써 정열적으로 활약한 발자취를 생생히 증언하므로 분명한 재평가의 여지가 있다. 게다가 화단의 주류를 자처하지 않고 묵묵히 생명이라는 주제에 천착한 그의 의지는 이색적인 강인함을 지녔다. 그렇기에 필자는 우선 강환섭의 작품과 자료를 화집의 형태로 정리하여 엮을 필요를 느꼈고, 다행히도 유족의 협조를 얻어 조사 및 연구에 착수하였다.

본 화집에서 필자는 강환섭의 작품세계를 연대기 순으로 크게 세 단계로 나누었다. 판화가로 화단에서 명성을 쌓아갈 무렵인 1960년부터 1969년까지를 1기, 논현동 이수를 선후하여 다양한 조형 실험을 통해 표현 영역을 넓힐 무렵인 1970년부터 1986년까지를 2기, 대전 이주를 전후하여 독자적인 화풍의 심화에 몰두할 무렵인 1987년부터 2010년까지를 3기로 분류하였다. 덧붙이고 싶은 점은 그의 작품세계가 판화와 유화뿐만 아니라 드로잉, 콜라주, 세라믹, 납방염 등 다양한 분야를 포함하므로 꼭 연대기 순의 구성을 택할 필요는 없었다는 것이다. 그렇지만 선행연구가 사실상 부재한 상황임을 고려하여 작품세계의 변천을 순서대로 보여주는 것이 의미 있겠다고 판단하였다. 비록 지면상의 한계로 처음부터 그의 예술을 세세히 다루기에는 제약이 있으나, 우선 서문에서는 그의 예술을 관통하는 주제인 생명(生命, Life)이 전 생애에 걸쳐 어떻게 다루어졌는지를 분석하겠다.

I. 고전의 뿌리: 1960-1969
강환섭이 수학한 서울대학교 미술대학 부설 중등교원양성소는 1953년부터 1957년까지 한시적으로 운영되었고, 본과와는 달리 2년 과정이었다. 이곳에서 수학한 작가 최학노(崔學老, 1937-)의 증언에 따르면, 한국전쟁으로 인하여 공급이 부족해진 미술 교사의 양성을 위하여 임시 운영되었고, 출강한 교수진과 강사진은 본과와 별다른 차이가 없었으며, 졸업생은 곧바로 중학교 미술 교사로 배치되었다고 한다.1) 그러므로 강환섭의 수학 기간은 국군을 제대한 직후인 1953년부터 통진중고등학교의 미술 교사로 부임한 1954년까지였다고 추정할 수 있다. 또한, 당시 서울대학교 미술대학에는 학장이었던 장발(張勃, 1901-2001)을 비롯하여 송병돈(宋秉敦, 1902-1967), 박갑성(朴甲成, 1915-2009), 김병기(金秉騏, 1916-2021), 장욱진(張旭鎭, 1917-1990) 등이 교수로 재직하고 있었으므로 강환섭두 이들의 가르침을 받았을 것이다

특히 송병돈은 강환섭에게 있어 나름대로 인상 깊은 스승이었던 듯, 훗날의 회고에서 송병돈의 때이른 죽음을 안타까워하며 "날카로운 선 위주의 작품을 통해 내면의 고뇌를 성찰케 했던" 교수였다고 술회한 바 있기 때문이다.2) 현재 송병돈의 작품은 남아있는 것이 극히 적어 상세한 영향 관계를 짐작하기는 어렵지만, 서울대학교 미술관에 소장된 <작품>을 보면 푸른색의 타원형을 화

면 가득 그리고 그 위에 나이프 같은 끝이 날카로운 도구로 무수히 긁어낸 흔적을 남기고 있어 기하학적인 요소와 격정적인 표현을 공존시켰음을 엿볼 수 있다. 어쩌면 강환섭이 송병돈으로부터 가르침을 얻고 자극을 받았다면 그 의의는 추상적인 표현을 통해서도 충실히 작가의 정신을 드러낼 수 있다는 점이었을지도 모른다. 후술하겠지만, 강환섭의 추상 구성은 선을 중심으로 내면을 재구성하려는 의도에서 출발했기 때문이다.

아무튼, 강환섭은 1954년 서울대 미대 부설 교원양성소를 졸업한 뒤 미술 교사 생활을 시작했고 제3회 국전에서도 유화를 출품해 입선하였지만, 이후 한동안 공개적인 작품 발표를 하지 않았다. 이는 아무래도 교사 생활이 작업에 투자할 시간을 앗아간 듯하며, 그러므로 강환섭의 실질적인 작품세계는 본격적인 작품 발표를 전개하기 시작한 1960년부터 출발한다고 보아야 할 것이다. 이 해 그는 제9회 국전의 양화부·공예부에 출품하여 모두 입선하였고, 재직 중인 경성전기고등학교의 후원으로 중앙공보관에서 첫 번째 개인전을 열었기 때문이다.

흥미로운 점은 국전 양화부의 입선작과 첫 개인전의 출품작이 모두 판화였다는 점이다. 이 무렵 한국 화단에서 판화는 복제할 수 있고 회화와는 차별화된 공정을 요구한다는 점 등에서 현대적인 장르로 인식되었다. 물론 한국에서 판화의 전통이 없었던 것은 아니어서 팔만대장경 등 중요한 유물들이 전해지고 있으며 떡살 무늬를 비롯한 몇몇 장식문양도 넓게 보면 판화의 영역으로 분류할 수 있겠지만, 일제 강점기와 한국전쟁의 여파로 오랫동안 그 흐름이 단절되었기에 사실상 1950년대 말에 들어서야 독립된 장르로 재인식될 수 있었다. 게다가 전쟁 직후의 궁핍한 여건 탓에 기법의 습득은 고사하고 재료를 구하는 것조차 어려웠으므로 한동안 가장 기초적인 기법인 목판화 정도에 머물러야 했다.

하지만 강환섭은 판의 재료로 나무가 아닌 두꺼운 종이를 채택하여 당시로서는 꽤 이색적인 기법인 지판화를 시도했다. 이에 대해 유족은 문방구에 납품하려고 만든 스크래치용 그림판이 잘 팔리지 않아서 판의 재료로 활용하지 않았을까 추측한다.[3] 판화에 사용할 나무판조차 구하기 힘들었던 당시의 상황을 고려하면 충분히 가능성 있는 이야기이다.[4] 그렇지만 그가 목판화를 전혀 제작하지 않은 것은 아니었다.[5] 따라서 그의 초기 판화 대다수가 지판화인 배경에는 종이라는 재료를 선호한 그의 기호도 영향을 끼쳤다고 보아야 할 것이다. 특히 종이는 나무보다 무른 재료이므로 바탕 질감을 비교적 부드럽게 처리할 수 있고, 철필을 사용하여 선을 유연하게 새길 수 있다는 점 등에 그가 흥미를 보였을 개연성도 있다. 일례로 <무제>(참고도판 1)는 전술한 지판화 특유의 표현들이 충실히 구현되어, 그가 종이로 표현할 수 있는 판각과 인쇄의 효과를 이해하고 작업에 임하였음을 말해준다.

참고도판 1. 강환섭, <무제>, 1960년대, 지판화, 26.5×18.7 cm.

참고도판 2. 강환섭, <무제>, 1960년대,
지판화, 26.3×19.2cm.

참고도판 3. 강환섭, <자아(自我)>,
1961년, 지판화, 27.7×20 cm.

참고도판 4. 강환섭, <고지(告知)>,
1965년, 지판화, 47×34.2 cm.

그렇다면 강환섭이 판화가로 추구한 신념은 무엇일까. 이는 1962년 『경향신문』에 그가 투고한 글 「판화의 선통」에서 짐작할 수 있다. 이 글에서 그는 판화가 더욱 서민과 가까워져야 하고 이를 육성함으로써 세계에 한민족의 미를 과시하고 싶다고 주장한다.6) 복제 가능한 판화는 보급에 있어 회화보다 편리하므로 서민들도 부담 없이 즐길 수 있는 친숙한 장르가 되어야 하며, 한국적인 미감을 세계에 널리 알리는 데에도 보탬이 되어야 한다는 것이다. 그의 1960년대 판화 작품에서 불상, 토우, 엽전, 등잔 등 전통 미술의 도상이 종종 등장한 배경에는 이러한 의도가 깔려 있다(참고도판 2). 판화가 아직 생소했던 당시 상황에서 내중들노 쉽게 판화를 이해할 수 있도록 익숙한 소재를 채용한 것이다. 더 나아가 유물은 그가 추구한 생명이라는 주제와도 간접적으로 연관된다. 비록 유물은 생명체가 아니지만, 선조들의 삶과 풍토를 증언하는 매개체로 오랜 세월에 걸쳐 전해졌기 때문이다.

한편, <환상>이나 <명상(冥想)>, <자아(自我)>(참고도판 3) 등을 비롯한 추상적인 구성의 판화 작품들은 마치 식물의 줄기나 잎맥 등을 연상시키는 유려하고 예리한 곡선의 구사가 눈에 띈다. 이러한 작품들이 대개 수직적인 구도를 채택하여 상승하는 듯한 흐름을 강조한 점은 성장, 즉 생명력의 발현을 암시한다. 이 중에서 특히 <자아>는 여러모로 의미심장한 시사점을 던지는 작품이다. 전장에서 생사를 넘나드는 경험을 한 그의 개인사를 떠올리면 날카로운 선 처리와 흑백의 선명한 대비는 메마른 사막에서 생존하기 위해 잎사귀를 가시로 바꾼 선인장처럼 척박한 환경에서 살아남으려는 자의식의 상징으로 해석할 수 있기 때문이다. 즉, 그의 추상 구성은 곧 생명을 이어가기 위한 내면적인 의지와 고뇌의 결정체이다. 결과적으로 그는 1965년 중앙공보관에서의 개인전에서 <고지(告知)>(참고도판 4) 등의 작품을 통해 이러한 두 가지 경향을 결합했다. 이때 발표한 작품들은 화면 전체를 뒤덮은 선과 면의 치밀한 맞물림을 보여준다. 그렇기에 이들은 그가 일찍이 추상 구성을 통해 표현한 "강인한 생명력"을 심화시킨 결과이기도 하지만, 이와 더불어 고대부터 주술적인 요소로 이어진 부적이나 만다라, 문신 등을 연상시키므로 전통 미술의 도상을 활용한 작품들처럼 "근원적인 아름다움"과도 연계된다.

덧붙이면 그가 1960년대에 제작한 유화 작품도 기본적으로는 이러한 주제를 공유한다. 예를 들어 <생(牛)>(참고도판 5)에서 표현된 가시 돋친 형태들이 <명(鳴)>(참고도판 6)을 비롯한 같은 시기의 판화 작품들과 흡사하다는 점은 그가 생명이라는 주제를 다루며 공통된 기호와도 같은 형태를 내세웠음을 시사한다. 그렇지만 그 역시 유화가 판화보다 표현의 자율성에 있어 수월함을 인지한 만큼 모래를 섞어 마티에르를 강조하거나, 부드러운 음영의 변화 또는 풍부한 색채를 살리는 등 판화와는 차별화된 표현을 시도하며 점차 작업의 스펙트럼을 넓게 넓히게 된다.

II. 생명의 성역: 1970-1986

1960년대 초반과 중반에 걸쳐 활발한 작품 발표를 이어갔던 강환섭의 행보는 1960년대 후반부터 잠시 소강상태에 접어든다. 아무래도 경제적인 어려움으로 한동안 떠돌이 생활을 했기 때문으로 보인다.7) 그렇지만 이러한 어려움 속에서도 그는 새로운 시도를 하는데 적극적이었다. 그것은 동판화 작업이었다. 양각 판화인 지판화하고는 다르게 음각 판화인 동판화는 판에 새겨진 부분이 찍혀 나오는 기법으로, 제작에 프레스와 판을 부식시킬 산 등을 필요로 하며 요구하는 공정도 훨씬 복잡하다. 그러므로 사실상 독학으로 판화 기법을 습득할 수밖에 없었던 상황에서는 매우 쉽지 않은 시도였다. 그렇지만 1963년 독학으로 동판화를 제작하여 개인전을 연 판화가 김상유(金相遊, 1926-2002)의 전례가 있었기에, 비슷한 형편이었던 강환섭도 동판화를 시도할 수 있는 용기를 얻은 듯하다.

우선 초기인 1968년 무렵의 동판화 <유물>과 <이야기-1>(참고도판 7) 등은 아직 동판화 특유의 기법을 잘 소화하지 못하여 습작에 가까운 인상이다. 음각 판화 특유의 예리한 선 처리는 나타나지만 판을 부식시키는 과정에서 표현할 수 있는 깊이감 등은 찾아보기 힘든지라 다소 단조롭기 때문이다. 그렇지만 1970년대에 들어서는 기법 구사에 있어 상당한 진전을 보이는데, 1971년 한국일보에서 주최한 《제2회 한국미술대상전》에서 특별상인 김종필상을 받은 <집(集)>(참고도판 8)이 대표적인 성과이다. 이 작품은 판화의 특징인 복수성을 활용하여 같은 크기로 찍은 9개의 원을 보여주면서, 에칭(etching)과 애쿼틴트(aquatint) 등 산을 이용한 부식기법을 능숙하게 활용해 마치 녹이 슨 청동기나 철기, 또는 광물을 연상시키는 독특한 질감을 표현했다. 얼핏 보기에는 무미건조한 기하학적 구성으로 보이지만, 유심히 관찰하면 9개의 원이 각기 다른 질감을 지니고 있어 단조로운 느낌을 주지는 않으므로 기하학적 구성 특유의 차가움을 질감의 변주로 완화하였음을 알 수 있다. 즉, 그가 동판화를 시도하면서도 형식적인 면보다는 여전히 서사적인 면, 예를 들어 질감이나 도상 등이 지닌 상징성에 관심을 두었음을 암시하며, 이는 1972년부터 1974년 사이에 제작한 <생명>(참고도판 9) 연작으로 더욱 분명해진다. 이 연작에서 그는 동판화 특유의 질감 표현을 내장이나 혈관, 신경계, 세포 조직 등을 연상시키는 형태와 결합해 유구한 세월에 걸쳐 이어진 생명의 신비를 함축하여 보여준다. 그의 해설에 따르면 이는 "일련의 원시미술들이 표현했던 토템이나 동굴벽화의 그것"과 연관되며 "극히 단순, 소박하면서 프리미티브한 소재에 집착했던 그들의 표현욕구"와도 같은 것이다.8)

다행히도 동판화 작업이 성공에 접어들 무렵인 1973년 2월 3일, 강환섭은 강남구 논현동의 시영주택에 입주하여 떠돌이 생활에 마침표를 찍음에 따라 점차 유화 작업을 늘리게 된다. 아무래

참고도판 5. 강환섭, <생(生)>, 1964년, 캔버스에 유채, 114×88 cm.

참고도판 6. 강환섭, <명(鳴)>, 1964년, 지판화, 54.5×39.5 cm.

참고도판 7. 강환섭, <이야기-1>, 1968년, 동판화, 38×31 cm.

참고도판 8. 강환섭, <집(集)>, 1971년, 동판화, 각 44×44 cm(9점).

참고도판 9. 강환섭, <생명>, 1972년 동판화, 43.9×33.6 cm.

참고도판 10. 강환섭, <무한>, 1976-77년, 캔버스에 염료와 유채, 175.5×150 cm.

도 판화로는 화단에서 충분히 인정받은 만큼 유화로도 자신만의 영역을 개척하겠다는 의욕을 보인 듯하다. 1970년대에 유화만을 출품한 개인전을 4차례 이상 개최한 기록은 이를 방증한다. 당시 그가 유화에서 즐겨 그린 모티브는 맑고 투명한 구체(球体)이며. 그는 이러한 모티브를 "흔히 접촉할 수 있는 유리한 광물에 나 나름대로의 신비를 느꼈던 것"이라며 "유리와 광선과의 접촉을 통해 현실이 아닌 다른 차원의 세계를 엿보고자 했던 것"이라고 해설한 바 있다.9) 이는 얼핏 기존의 판화 작업과는 접점을 찾기 어려운 발언처럼 보인다. 하지만 그가 즐겨 다룬 주제인 생명과 연관 지으면 구체는 생명의 시작에 해당하는 알 또는 수정란 등으로 해석할 수 있고, 이를 유리와 같은 영롱한 빛깔로 그려내어 그가 상상한 "현실이 아닌 다른 차원의 세계"를 표현했다고 추측할 수 있다. 그러한 점에서 이 시기의 유화 작품은 미지의 공간에서 생명이 태어나고 번성하는 순간을 은유하며, 제목으로 채택된 <영원>, <무한> 등 초월적인 의미의 단어들도 이러한 의도를 암시한다. 특히 <무한>(참고도판 10)은 1970년대 그의 유화 작업을 대표하는 사례로, 우주와 같은 미지의 공간에 빼곡히 들어찬 구체들을 통해 세포가 분열되고 조직화하는 과정을, 깃털을 달고 허공으로 날아가는 구체를 통해 더 넓은 영역으로 생명이 확산하는 과정을 상징적으로 재구성하였다. 이는 곧 자신이 창조한 미지의 공간에 생명의 씨앗을 뿌리고 살아가기를 명하는 순간과도 같다. 결과적으로 이러한 유화 작품들은 1975년과 1976년 그로리치 화랑에서 연달아 열린 개인전에서 대다수가 판매되는 등 그에게 다시 성공을 안겨주었다.

덧붙이면 1970년대에 강환섭이 유화 작업에 몰두하면서 판화 작업을 그만둔 것은 결코 아니었다. 그는 논현동으로 이주한 뒤에도 한국현대판화가협회전을 비롯한 다수의 단체전에 판화를 출품했고, 문학 서적이나 잡지 등 여러 매체에 판화로 삽화를 제작하는 등 판화가로서 계속 활약하였다. 그렇지만 이 시기 유화가 미지의 공간을 주로 표현했다면 판화는 전통 또는 서민적인 일상 등 현실적인 주제를 주로 표현했다는 점에서 차별화된다. 1979년에 제작한 두 번째 『강환섭 판화집』은 이 무렵 그가 판화에서 추구한 바를 잘 드러낸다.10) 불교적인 소재와 자연과의 교감 등을 삽화적으로 유머러스하게 표현한 <염불(念佛)>, <정(靜)>, <불로초(不老草)>(참고도판 11) 등은 화가 윤명로가 지적하였듯 "서민을 위한" 소박한 정감을 재구성하려는 의도를 보여준다. 특히 그가 주로 삽화를 제작한 월간지 『뿌리깊은나무』는 "한국문화의 밑바탕이 한국의 토박이문화"라 상정하고 "이 토박이문화에 제자리를 돌려주고 그것을 가꾸려는 사람들의 일을 거들어줌을 목적으로 삼는다"라는 취지로 창간되었으므로,12) 이 무렵 그의 판화가 한국적인 삶과 풍토를 주로 삽화적인 감각으로 다룬 것은 그 영향이라고 볼 수 있다. 이러한 경향은 곧 유화에도 적용되어 1980년대 이후에는 우주적인 공간뿐만 아니라 한옥,

돌담길, 초가집 등 한국의 전원을 배경으로 한 소품도 여럿 제작되었다(참고도판 12). 회색 위주의 절제된 색채와 질박한 마티에르를 보여주는 이 소품들은 그가 한때 깊이 교류했던 화가 박수근(朴壽根, 1914-1965)의 영향을 드러내고 있기도 하다.13)

참고도판 11. 강환섭, <불로초(不老草)>, 1979년, 지판화, 51.2×37.4 cm.

III. 환희의 합창: 1987-2010

1988년 강환섭은 30여 년의 서울 생활을 마치고 대전으로 이주했다. 서울에서 왕성한 활동을 이어가던 와중 낙향을 결심한 그의 행보는 상당히 흥미로운데, 어쩌면 번잡한 대도시에서의 삶에 싫증을 느껴서였을지도 모른다. 게다가 대전에는 한국표준과학연구원에 재직하던 장남 내외가 거주하고 있었으니 새로운 거처로 삼기에는 나름대로 적합한 곳이었다고도 볼 수 있다. 비록 서울을 떠났기 때문에 중앙 화단에서의 작품 발표는 줄어들 수밖에 없었지만, 그는 이에 연연하지 않고 전업 작가로서 열정을 이어가며 대전에서도 수많은 작품을 제작했다.

이 시기 강환섭의 작품은 대체로 판화보다 유화에 집중되어 있다. 아무래도 노년에 접어들면서 섬세한 공정을 요구하는 판화 작업에 어려움을 느꼈기 때문이라고 추측된다. 게다가 1980년대 중반 백내장으로 인해 시력이 저하되어 수술을 받은 뒤부터는 정밀한 묘사가 힘들어졌으므로 화풍을 어느 정도 바꾸어야 했는데, <합창>(참고도판 13)을 비롯한 1980년대 후반 이후의 유화에서 드러나는 굵은 윤곽선과 선명한 색채 등 평면적인 요소들이 그러한 모색의 결과이다. 마침 1980년대 초반 그는 색유리를 깨서 붙이는 모자이크 작품(참고도판 14)을 시도하면서 평면적이고 장식적인 효과에 관심을 표한 바 있으므로 이러한 변화는 이미 예고된 것이었다. 그러면서 과거부터 즐겨 다룬 식물이나 새, 구체 등의 모티브는 일관되게 등장시켰으므로 핵심적인 주제는 크게 달라지지 않았음을 알 수 있다.

참고도판 12. 강환섭, <무제>, 1985년, 캔버스에 유채, 41.6×31.5 cm.

흥미롭게도 그는 대전으로 이주할 무렵 미술 단체 시현전(始現展)의 창립에 참여했다. 그동안 한국현대판화가협회를 제외하면 미술 단체에서의 활동에 별다른 관심을 보이지 않았던 그의 행보를 고려하면 이례적인 행보인데, 이 단체는 "민족적 감성과 정서를 바탕으로 한 작업"을 목표로 1930년 전후로 출생한 작가 10인이 모여 창립하였으며,14) 출품작 대다수가 당시 화단의 이슈를 따르기보다는 한국적 풍토나 정서 등을 앞세운 구상적인 경향을 보여준 것이 특징이었다. 제4회 시현전 출품작 <영원>(참고도판 15)에는 그가 대전에 머물면서 체험한 감정의 변화가 고스란히 드러난다. 번잡한 서울의 풍토에서 벗어나 고즈넉한 대전의 풍토에 심취하며 느낀 감정들은 밝은 색채 대비와 명료한 형태 등으로 충실히 살아나고 있으며, 오른쪽에 그려진 아기는 손자의 출생과 성장을 지켜보며 품은 기대를 암시하는 듯하다. 그리고

참고도판 13. 강환섭, <합창>, 1987년, 캔버스에 유채, 101×132 cm.

참고도판 14. 강환섭, <성화(聖花)>,
1982년, 패널에 혼합재료, 38.3×30.2 cm.

참고도판 15. 강환섭, <영원>, 1991년,
캔버스에 유채, 72.5×60.5 cm.

참고도판 16. 강환섭, <계시>, 1991년,
고무판화, 52×45 cm.

1992년 예맥화랑에서의 개인전을 위해 제작한 작품들은 하늘에 무지개를 띄우고 각양각색의 물감을 바탕에 뿌리는 등 화사한 빛으로 가득 찬 공간을 만들고, 미지의 생명체들을 끌어들여 더욱더 자유롭고 순수해진 그의 내면세계를 보여주는 듯하다.

덧붙이면 그가 노년에 들어 밝은 색채를 주로 다루게 된 것은 해외의 벽화들이 복원을 거쳐 원래의 색채를 되찾았다는 소식과도 연관이 있다. 비록 그는 광복 이후 해외에 나간 적이 없었기 때문에 복원을 마친 벽화들을 직접 보지는 못하였으나, 신문이나 잡지 등을 통해 "오랜 세월 동안 소리 없이 그림을 덮어온 먼지를 털어낸 본래의 색깔"을 간접적으로 접한 것만으로도 그 아름다움에 충분히 감탄한 듯하다.15) 이 시기 그의 작품에서 원근법을 무시하고 상징적인 모티브들을 평면 위에 자유롭게 배열하는 형식은 프랑스 라스코의 동굴벽화나 고구려의 고분벽화 등 동서양을 막론하고 고대 벽화에서 종종 보이는 형식이기에, 그가 벽화의 복원 소식을 접하며 원래의 색채를 되찾은 것뿐만 아니라 본래의 조형적 특성에도 심취하게 되었음을 짐작할 수 있다.

한편, 1991년 오랜만에 판화만으로 꾸민 개인전에서 선보인 신작들은 기존에 시도한 바 없었던 고무판화였다. 고무판화는 지판화나 목판화처럼 양각 판화에 속하므로 표현상의 효과는 다소 겹치지만, 판의 재질이 무르기에 비교적 힘을 덜 들여도 섬세한 선과 면을 파내기가 편해 시력이 떨어진 상태에서도 충분히 작업할 수 있었을 것으로 생각된다. 여기서 다룬 주제는 같은 시기의 유화와 마찬가지로 "원시와 생의 비경(秘境)"을 상징하는 것들이었다.16) 그래서 모티브 면에서는 대체로 기존의 작품과 겹치는 경우가 많지만, 오직 흑백만을 사용하여 유화와는 차별화된 진지한 무게감을 앞세웠다(참고도판 16). 특히 색채가 비교적 제한된 덕분에 양각 판화 특유의 정교한 칼자국 등이 더욱 두드러져 그가 여전히 정성스러운 손길로 자신이 추구한 주제를 형상화했음을 보여준다. 그러나 이 고무판화들이 대중적으로 특별한 호응을 얻지 못해서인지는 몰라도,17) 그는 1994년을 끝으로 판화 작업을 그만둔다. 마지막으로 완성한 판화 2점은 각각 양각 판화(고무판화)와 음각 판화(동판화)로 영겁(永劫, Eternity)이라는 주제를 다루었는데, 표현 면에서는 1960년대부터 줄곧 다루어 온 고대 미술의 형식을 채용하여 기나긴 세월에 걸쳐 이어진 세계의 질서 또는 아름다움의 근원을 암시한 듯하다.

그리고 1990년대 후반의 <투시된 공간>(참고도판 17) 연작은 앞서 그가 <영원>, <무한> 등 초월적인 개념을 다룸으로써 미지의 세계를 표현하려는 의도를 이어간다. 그는 이 연작을 제작하면서 남긴 메모에 「투시된 공간」에서는 모든 것이 무(無)"일 뿐이고 "존재의 가치는 물체와 혼의 결합이며 절대의 의미를 가지지 않는 4차원은 다민 공간일 뿐"이라고 적으며 우주를 비롯한 미지의

세계에 관한 흥미를 보였고,18) 물리학자인 장남에게 블랙홀 등 천체에 대해 질문하기도 했다.19) 황도 12궁을 상징하는 문양이 그려진 원반과 별들, 상형문자 등이 자유롭게 공존하는 <투시된 공간> 연작은 물리적인 법칙에 구애받지 않고 순수하게 상상력으로 이루어진 초월적인 미지의 공간을 다양한 혼합재료의 활용으로 대담하게 보여준다.

나오며

　강환섭은 1992년을 끝으로 사실상 공개적인 작품 활동을 마무리하였다. 이듬해부터 그는 시현전 출품을 중단하고 본격적인 은둔 생활에 들어갔기에, 그때부터의 작품들은 극히 일부의 예외를 제외하면 그의 생전 거의 외부에 공개되지 않았다. 그래도 대전시립미술관이 개관하고 얼마 지나지 않은 2001년에 1960년대부터 2000년대까지의 활동을 망라한 작품 100점을 기증하는 결단을 내린 것은 그가 자신의 작품들이 언젠가 공개적인 영역에서 향유되기를 원했기에 이루어진 일이었고, 같은 해 국립현대미술관에도 여러 점의 작품 기증이 이루어졌다.

　물론 강환섭은 자신의 작품을 대거 기증한 뒤에도 작업을 계속했다. 그가 거의 마지막으로 완성한 유화 <꿈>(참고도판 18)은 말년에 들어서도 여전히 녹슬지 않은 정열을 보여준다. 화사한 색채의 향연과 리드미컬한 선의 난무가 한데 어우러진 광경은 그가 그동안 꿈꾸어 온 미지의 성역과 우주 그 자체이며, 화면 상단을 가득 메운 문양은 내면에 잠재된 의식의 흐름을 암시하듯 공간을 자유롭게 분할하고 재구성한다. 비록 2009년을 끝으로 그는 건강상의 이유로 유화를 더 그릴 수 없었으나, 대신 종이에 수성 물감, 크레파스, 펜 등 주변에서 쉽게 구할 수 있는 재료들로 작업을 계속했다. 2010년 완성한 <작품>(참고도판 19)은 그중 하나로, 그가 말년에 즐겨 사용한 좌우대칭형 구도를 토대로 의식을 위한 제단을 연상시키는 형태를 그려 넣었다. 하늘에 떠 있는 별자리들로 보아 둥근 원형은 보름달을 암시하는 듯한데, 밤을 배경으로 상승하는 형태는 1960년대의 판화에서부터 줄곧 다루어진 성장의 의지를 보여준다. 말년까지도 그는 미지의 세계를 향해 나아가려는 강인한 생명의 의지를 놓지 않은 것이다.

　이처럼 끝까지 작업에 열정을 불태운 강환섭은 2011년 2월 19일 화구를 놓고 84년의 생을 마감하였다. 그리고 그가 세상을 떠난 지 12년이 흐른 지금, 그의 분신과도 같은 작품과 자료를 화집으로 엮어 그가 남긴 발자취를 다시 기억하고 되새기는 기회를 마련하여 감회가 새롭다. 그렇지만 이는 어디까지나 시작이다. 앞으로 강환섭의 예술이 널리 알려지고 미술사적으로 계속해서 연구될 수 있기를 기대한다.

참고도판 17. 강환섭, <투시된 공간>, 1997년, 캔버스에 혼합재료, 68×88 cm.

참고도판 18. 강환섭, <꿈>, 2009년, 캔버스에 유채, 91×117 cm.

참고도판 19. 강환섭, <작품>, 2010년, 종이에 템페라와 크레파스, 37.8×27.5 cm.

[주석]

1. 최학노와의 전화 인터뷰, 2023년 10월 6일.

2. 송병돈은 『가나아트』 1990년 7·8월호에 강환섭이 투고한 「지난 세월의 수많은 만남을 생각하며」에 언급된다. 이 글에서 강환섭은 송병돈의 때이른 죽음을 안타까워하였다. (강환섭, 「지난 세월의 수많은 만남을 생각하며」, 『가나아트』 1990년 7·8월호, 171쪽.)

3. 유족 강기훈과의 인터뷰, 2023년 8월 19일.

4. 고교생 시절부터 중앙공보관에서 강환섭의 판화전을 관람했던 판화가 김상구는 "1960년대까지만 하더라도 목판화를 하기 위한 나무조차 구하기 어려웠다."라고 술회하며 "(강환섭이) 판의 새료로 종이를 쓴 것은 가난 때문일 것이다."라는 의견을 필자에게 전한 바 있다. (김상구와의 인터뷰, 2023년 9월 1일.)

5. 강환섭은 1960년 제1회 개인전 당시 목판화와 지판화를 함께 출품하였다. (「표정」, 『민국일보』 1960년 12월 13일.)

6. 강환섭, 「판화의 전통」, 『경향신문』 1962년 1월 13일.

7. 유족의 증언에 따르면, 개인적인 사정으로 서대문구 창천동의 집을 급히 처분하고 한동안 단칸방을 전전했다고 한다. (유족 강기훈과의 인터뷰, 2023년 8월 19일.)

8. 강환섭, 「나의 신작」, 『주간경향』 1974년 12월 8일, 101쪽.

9. 「강환섭 유화초대전」, 『주간경향』 1975년 10월 19일, 87쪽.

10. 강환섭은 1963년, 1979년 두 차례에 걸쳐 판화집을 제작하였다. 첫 번째 판화집은 50부 한정으로 지판화와 목판화 10점을 수록하였고, 두 번째 판화집은 26부 한정으로 지판화만 10점을 수록하였다.

11. 윤명로, 「이달의 작품, 강환섭의 판화」, 『뿌리깊은나무』 1978년 9월호, 1쪽.

12. 「분화단계 접어든 잡지계」, 『동아일보』 1976년 2월 12일.

13. 강환섭은 『럭키금성』 1989년 3월호에 「벗이요 스승된 박수근화백과의 만남」을 투고하는 등 박수근과의 인연을 유독 소중하게 여겼다.

14. 「문화와 생활」, 『조선일보』 1988년 11월 9일.

15. 재(才), 「무계파의 개성, 화가 강환섭-평면에서 우주로, 끝없는 상상의 창조세계」, 『휴먼저널』 1992년 9월호, 13쪽.

16. 『강환섭판화전』(1991, 갤러리 수·세일화랑·갤러리 이콘) 리플릿, 쪽 수 없음.

17. 유족의 증언에 따르면, 1991년의 판화전은 대전과 서울, 대구에서 동시에 진행되었음에도 작품 판매가 별로 이루어지지 못했다고 한다. (앞의 인터뷰.)

18. 강환섭, 「투시(透視)된 공간」, 유족 소장 자료. 이 메모의 전문우 이 화집의 217쪽에 실려 있다.

19. 앞의 인터뷰.

[일러두기]

-본문 내 작품은 가급적 연도순으로 나열하였으나, 일부 예외가 있습니다.

-작품 캡션은 위에서 아래로 '번호, 제목(국문), 제목(영문), 제작년도, 재질, 규격(세로×가로 ×너비)'의 순서입니다. 만약 공공기관에 소장된 작품일 경우 소장처를, 개인전 및 단체전 출품 이력이 있는 작품일 경우 대표적인 출품이력을 추가로 표기하였습니다.

-작품 제목은 작가가 직접 부여한 쪽을 따랐고, 제목이 두 가지 이상 존재할 경우 사용빈도가 높은 쪽을 따랐습니다. 만약 제목이 작품에 기록되어 있지 않고 문헌 자료 등으로도 파악할 수 없는 경우에는 <무제>로 통일하였습니다. 영문 제목도 기본적으로는 작가가 직접 부여한 쪽을 따랐으나, 국문과 비교해서 적절하지 않다고 판단될 경우에는 다시 번역하여 표기하였습니다.

-제작년도는 작품에 표기된 쪽을 따랐으나, 만약 표기되지 않은 작품일 경우 양식 및 서명 등을 토대로 추정해서 표기하였습니다. 또한 작품이 발표된 시기와 제작 연도 표기가 다를 경우, 작품이 발표된 시기를 우선시하여 표기했습니다.

-판화 작품은 바탕 재질이 모두 종이이므로 기법(예: 지판화, 동판화, 고무판화)만을 표기하였고, 규격은 작품이 찍혀나온 면적을 기준으로 표기하였으며, 에디션 정보는 넘버링이 확인되는 작품에 한정하여 표기했습니다. 그리고 도판과 동일한 작품이 아니더라도 동일한 형식의 에디션이 공공기관에 소장된 경우, 소장처를 해당 기관으로 표기하였습니다.

-본문 내 기호의 경우 작품은 <>, 글은 「」, 문헌은 『』, 전시는 《》를 사용했습니다.

도판

I

고전의 뿌리

1960-1969

1954년 제3회 국전에 처음 입선하여 화단에 데뷔한 강환섭은 한동안 통진중학교와 경성전기고등학교의 미술 교사로 근무하였다. 그러다 1960년 제9회 국전에 다시 입선하고 첫 개인전을 개최한 것을 계기로 교직 생활을 그만두고 전업 작가의 길을 걷기 시작했다. 마침 이 무렵 주한미군을 비롯한 외국인들에게 작품이 좋은 반응을 얻어 용산 미군부대 내부에 작업실을 마련할 수 있었고, 이때부터 작업량을 본격적으로 늘려 1964년까지 매년 서너차례 이상의 개인전을 열 만큼 왕성한 활동을 펼쳤다. 여기에 1962년에는 워싱턴의 더 판타지 갤러리(The Fantasy Gallery)와 작품 판매 계약을 체결하여 미국 각지에서도 개인전을 열기에 이르렀다.

이 시기 강환섭은 유화도 제작하였지만, 가장 활발히 발표한 것은 판화, 그 중에서도 두꺼운 종이를 깎아 판을 만들어 찍어낸 지판화였다. 한국에서 판화 운동은 1958년 한국판화협회가 결성될 무렵부터 본격화되었지만, 전쟁 직후의 열악했던 환경 탓에 한동안 가장 기초적인 목판화에서 거의 벗어나지 못했다. 그렇기에 나무 대신 종이를 판의 재료로 사용한 강환섭의 시도는 상당히 이채로운 것이었다.

게다가 강환섭은 판화를 단순히 복제할 수 있는 기술적인 수단 정도로 받아들이지 않았다. 그래서 그는 양각 판화 특유의 강한 흑백 대비와 평면적인 효과를 극대화하기 위해 전통 미술의 도상을 채용했고, 추상적인 구성에 있어서도 역동적인 선을 강조하는 등 한국적인 미감과 정서를 현대적이고 판화답게 재해석하고자 노력하였다. 이는 곧 그의 작품세계를 관통하는 주제인 근원의 탐구로 이어졌다.

판화의 전통

강환섭

금년은 건설의 해이다.

아름다운 조국의 방방곡곡에서 일하는 군상들의 노래소리는 밝은 희망에 가득 찼다. 판화의 전통은 이런 서민의 마음 속에 빛을 주고 기쁨을 주었다.

그리고 판화를 통해서 이루어진 높은 민족의 향기는 내일을 위한 창조를 약속한다. 잃어버린 유산을 부활하고 소박한 표현 속에서 순수한 미를 감수함으로써 나라를 사랑하는 힘이 된다면 판화는 보다 서민과 가까워져야 한다.

새해는 보다 많은 사람들이 판화를 알고 또 교환하며 또 판화를 통한 향토의 미를 자랑하며 고도한 예술의 영역까지 육성함으로써 세계에 한민족의 미를 과시하고 싶다.

※『경향신문』 1962년 1월 13일 개재

No.1

추념(追念)
Commemoration
1960년
지판화
26.5×19 cm
제9회 국전(1960, 경복궁미술관)

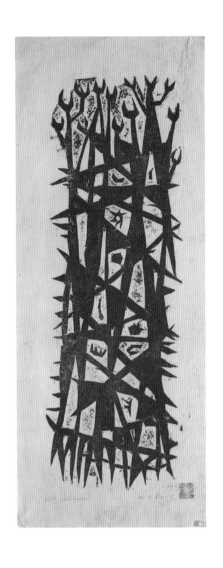

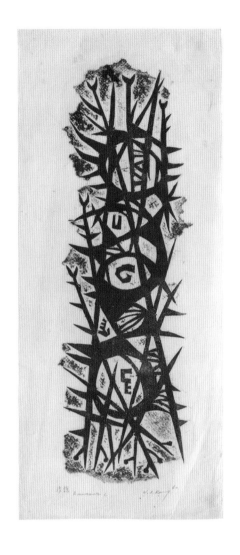

No.2

환상
Illusion
1960년
지판화
47.4×19 cm

No.3

부설(浮說)
Rumor
1960년
지판화
33.3×23 cm

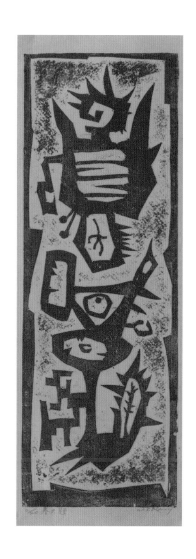

No.4

춘육제(春六題)
Six topics of spring
1960년
지판화
39.5×13.7 cm
개인전(1960, 중앙공보관)
ed: 20

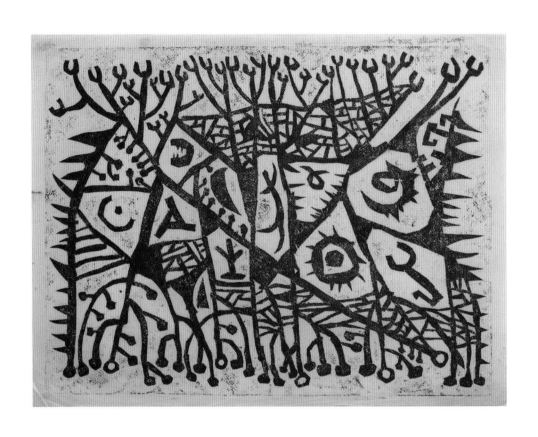

No.5

무제
Untitled
1960년
지판화
40.7×54 cm
ed:50

No.6

고언(古諺)
Maxim
1961년
지판화
40.1×53.8 cm

No.7

축배(祝杯)
Grace cup
1961년
지판화
50×44 cm

No.8

작품
Work
1961년
지판화
43.4×16 cm
ed: 20

No.9

작품
Work
1961년
지판화
44×16 cm
ed: 20

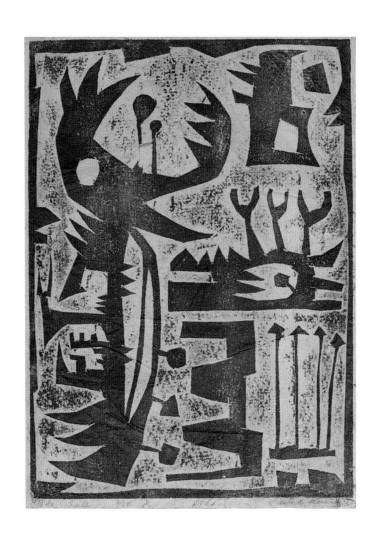

No.10

자아(自我)
Self
1961년
지판화
27.7×20 cm
개인전(1961, 미8군 사령부 공작실)
ed: 50

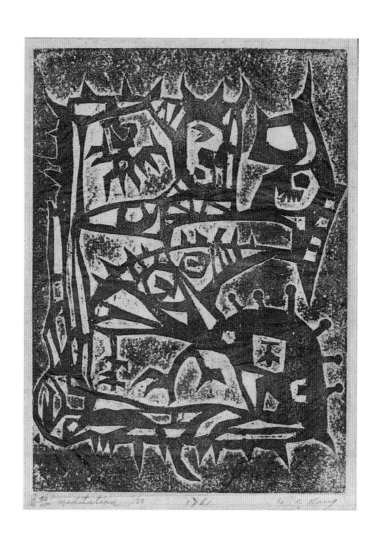

No.11

명상(冥想)
Meditation
1961년
지판화
28.1×20.5 cm
개인전(1961, 미8군 사령부 공작실)
ed: 50

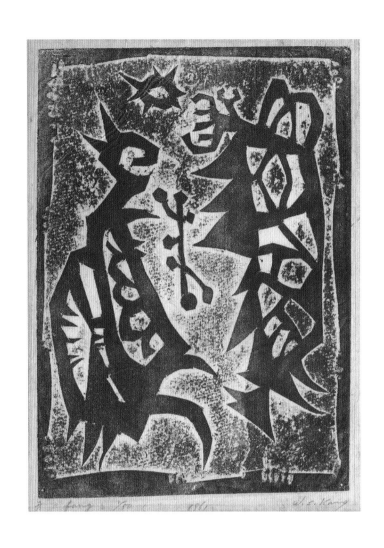

No.12

아(牙)
A fang
1961년
지판화
26.7×19.3 cm
개인전(1963, 수시티 아트센터)
ed:50

No.13

아(牙) 스케치
Sketch of "A fang"
1961년경
종이에 연필
29.5×22.8 cm

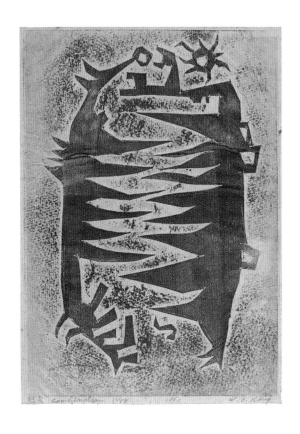

No.14

결합(結合)
Combination
1961년
지판화
27.7×20 cm
개인전(1962, 사우스다코타 주립대학)
ed: 50

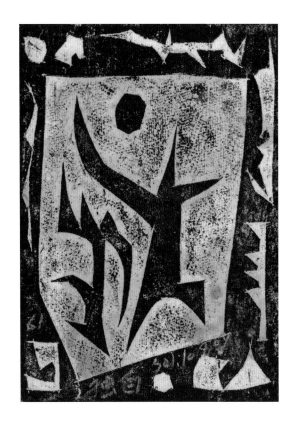

No.15

독백(独白)
Solioquy
1961년
지판화
26×19.5 cm

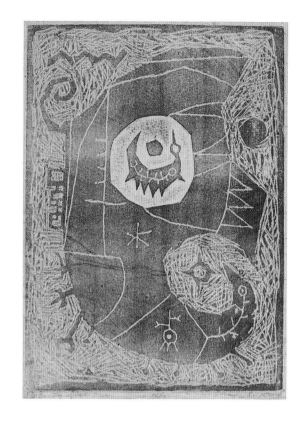

No.16

서식(棲息)
To live
1962년
지판화
27.7×20.2 cm
개인전(1962, 사우스다코타 주립대학)

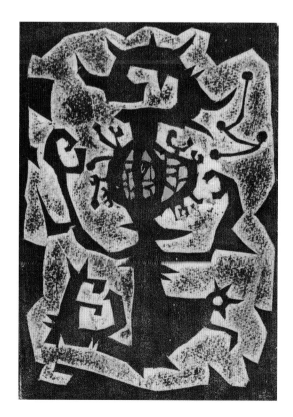

No.17

무제
Untitled
1960년대
지판화
27×19 cm

No.18

무제
Untitled
1961년
지판화
26.7×19 cm
ed: 50

No.19

환상
Fantasy
1961년
지판화
32.7×27 cm
개인전(1961, 미8군 사령부 공작실)

No.20

무제
Untitled
1961년
종이에 먹과 수채
38×33.5 cm

No.21

무제
Untitled
1963년
종이에 연필과 수채
27.2×21 cm

No.22

무제
Untitled
1961년
카드보드에 유채
29.2×21.5 cm

No.23

무제
Untitled
1961년
패널에 유채와 모래
45.3×32.2 cm

No.24

불(佛)
Buddha
1961년
지판화
26.8×19.3 cm
ed: 50

불(佛)
Buddha
1960년대
지판화
28.4×18.8 cm

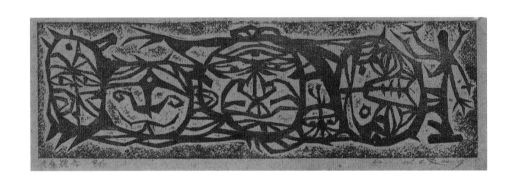

No.26

육수관음(六手觀音)
Avalokitesvara with six hands
1961년
지판화
13.5×45 cm
개인전(1961, 중앙공보관)
ed: 50

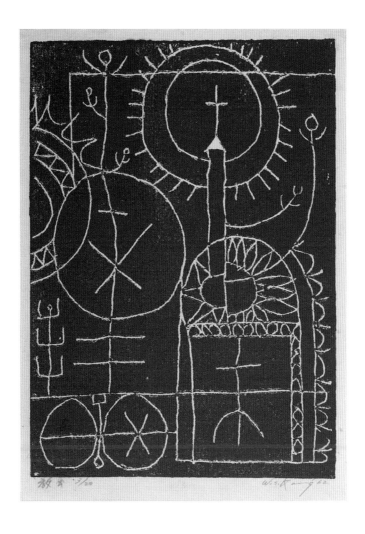

No.27

교회
Church
1962년
지판화
26×20.7 cm
ed: 20

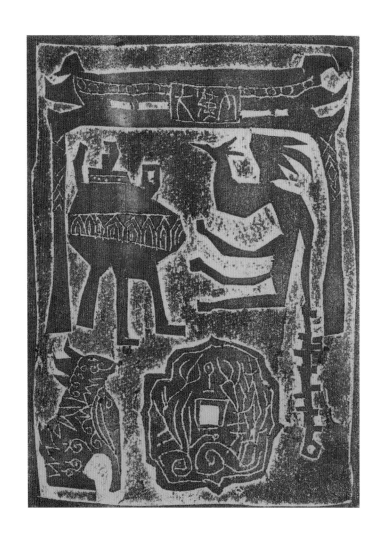

No.28

무제
Untitled
1960년대
지판화
27×19.3 cm
개인전(1963, 더 커스텀 하우스 패서디나)

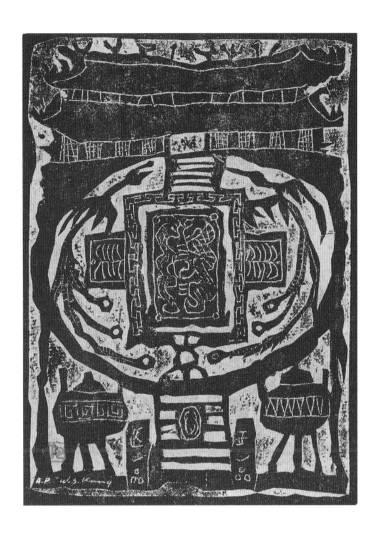

무제
Untitled
1960년대
지판화
26.8×19.5 cm

No.30

무제
Untitled
1960년대
지판화
26.6×19.4 cm

No.31

무제
Untitled
1960년대
지판화
26.2×19 cm

No.32

무제
Untitled
1962년
지판화
26.3×19.1 cm

No.33

무제
Untitled
1962년
지판화
26.5×19.6 cm

No.34

무제
Untitled
1960년대
지판화
26.5×18.7 cm

No.35

무제
Untitled
1960년대
지판화
26.7×18.8 cm

No.36

혼(魂)
Spirit
1962년
지판화
28×19.3 cm

No.37

무제
Untitled
1960년대
지판화
26.8×19.6 cm

No.38

군마(群馬)
Horses
1962년
지판화
27.6×19.8 cm
ed: 35

No.39

무제
Untitled
1960년대
지판화
19.2×26.3 cm

No.40

무제
Untitled
1960년대
지판화
39.2×53.5 cm

No.41

풍어(豊漁)
A good catch
1962년
지판화
53.6×39.5 cm

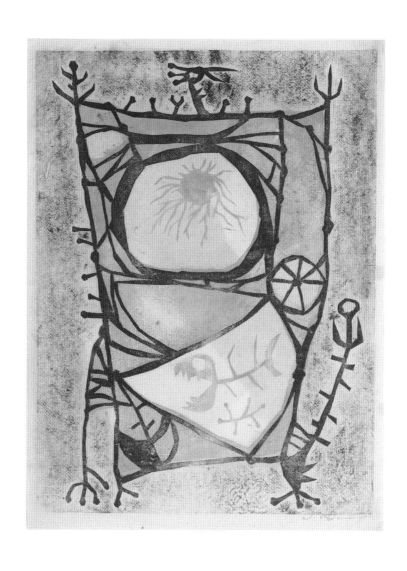

No.42

바다와 하늘
Sea & Sky
1962년
지판화
51.3×39 cm

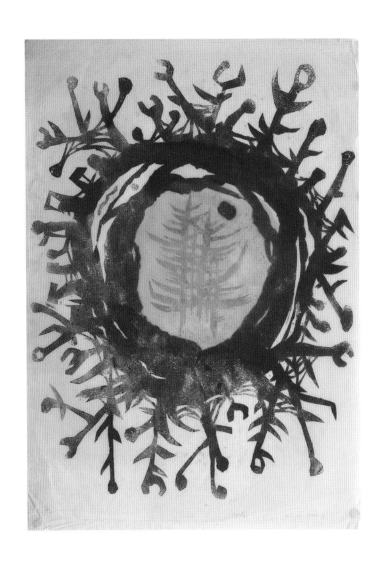

No.43

무(無)
Zero
1962년
지판화
58.5×41.5 cm
제5회 한국판화회전(1962, 중앙공보관)

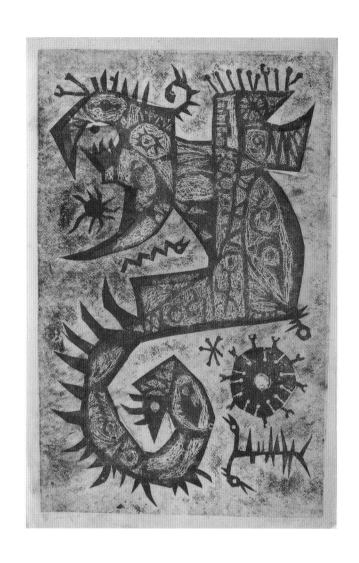

No.44

향(響)
Sound
1962년
지판화
51.5×33 cm
제11회 국전(1962, 경복궁미술관)
ed: 20

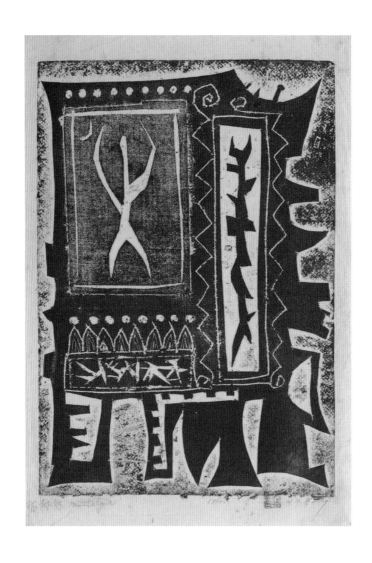

No.45

향수(鄉愁)
Nostalgia
1962년
지판화
44×30.3 cm
개인전(1962, 중앙공보관)
ed: 50

No.46

무제
Untitled
1960년대
지판화
26.5×19 cm

No.47

몽(夢)
Dream
1960년대
지판화
26.2×19 cm
ed: 20

No.48

기사
A rider
1962년
지판화
26.8×19 cm
강환섭 판화집(1963) No.1

No.49

궁(宮)
Palace
1962-63년경
목판화
28×19.8 cm
강환섭 판화집(1963) No.5

No.50

청로(青鷺)
A common heron
1962–63년경
지판화
27.6×20.3 cm
강환섭 판화집(1963) No.7

No.51

망(望)
To wish
1962–63년경
지판화
26.5×19 cm
강환섭 판화집(1963) No.8

회상(回想)
Recollection
1963년
지판화
50×32 cm
국립현대미술관 소장
판화 5인전(1963, 국립박물관)

No.53

추상(追想)
Recollection
1963년
지판화
31.6×22.8 cm
ed: 50

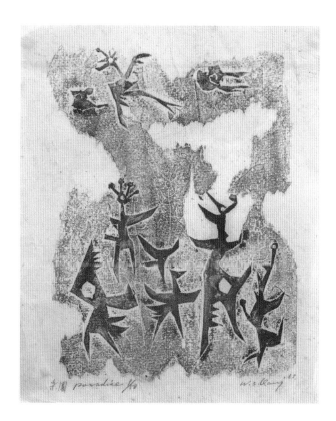

No.54

낙원(楽園)
Paradise
1963년
지판화
29×23.2 cm
ed: 50

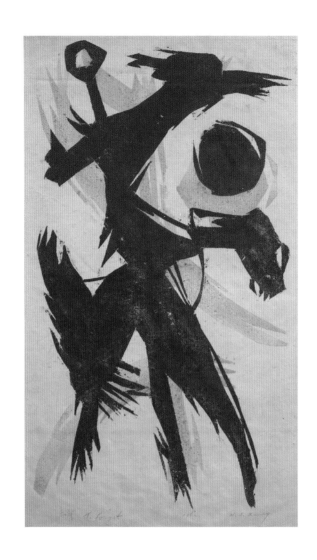

No.55

망각(忘却)
To forgot
1962년
지판화
53×30.3 cm
개인전(1962, 중앙공보관)

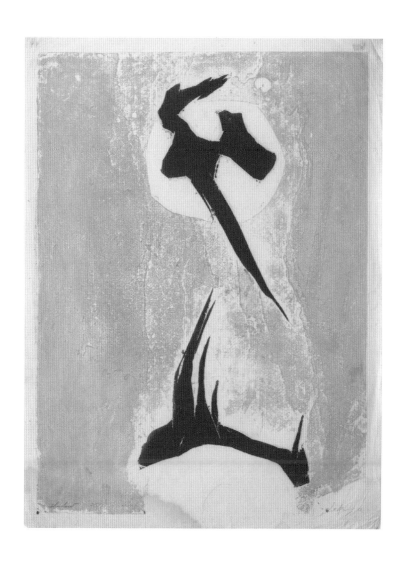

No.56

영(影)
Shadow
1963년
지판화
54.8×40 cm

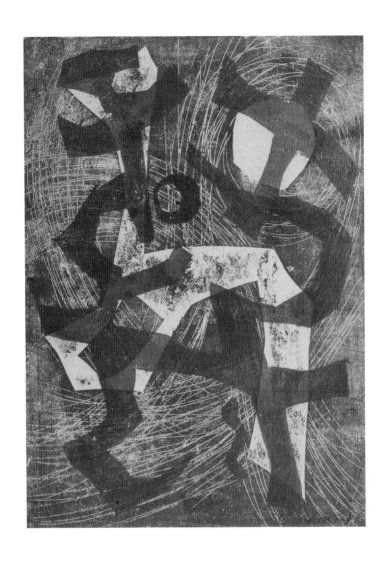

No.57

작품
Work
1964년
지판화
54×38.7 cm

No.58

몽상(夢想)
A dream
1964년
지판화
40×26.8 cm

No.59

무제
Untitled
1964년
지판화
48.7×35.5 cm

No.60

무제
Untitled
1964년
캔버스에 유채
75.5×60 cm

No.61

생(生)
Life
1964년
캔버스에 유채
114×88 cm

No.62

명(鳴)
Song
1964년
지판화
54.5×39.5 cm
ed: 30

No.63

상(想)
Thought
1964년
캔버스에 유채
75.3×59.7 cm

No.64

작품
Work
1965년
캔버스에 유채
100.5×80 cm

No.65

작품
Work
1965년
패널에 유채
71.5×60 cm
대전시립미술관 소장

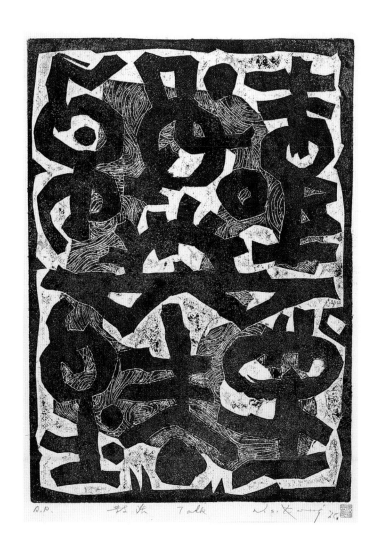

No.66

대화
Talk
1965년
지판화
57×40 cm
대전시립미술관 소장

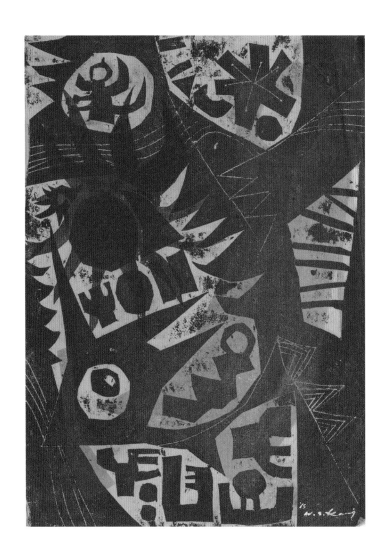

No.67

태양
Sun
1965년
지판화
54.3×38.8 cm

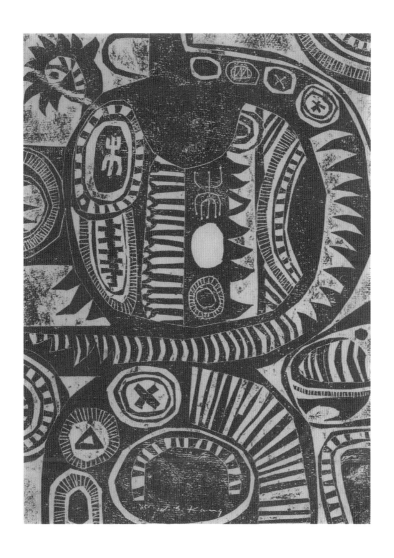

고지(告知)
Notice
1965년
지판화
47×34.2 cm
개인전(1965, 중앙공보관)

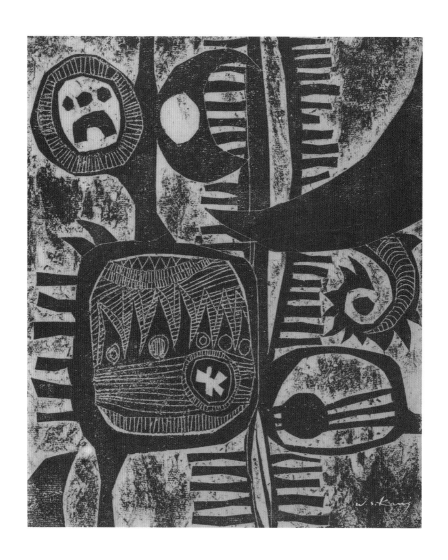

No.69

무제
Untitled
1965년
지판화
50.5×42.5 cm
개인전(1965, 중앙공보관)

No. 70

무제
Untitled
1965년
지판화
50.5×42 cm
개인전(1965, 중앙공보관)

No.71

무제
Untitled
1965년
지판화
50.5×42 cm
개인전(1965, 중앙공보관)

No.72

개
Dog
1965년
종이에 먹
38×26.3 cm
대전시립미술관 소장

No.73

무제
Untitled
연도 미상
납방염
39×39 cm

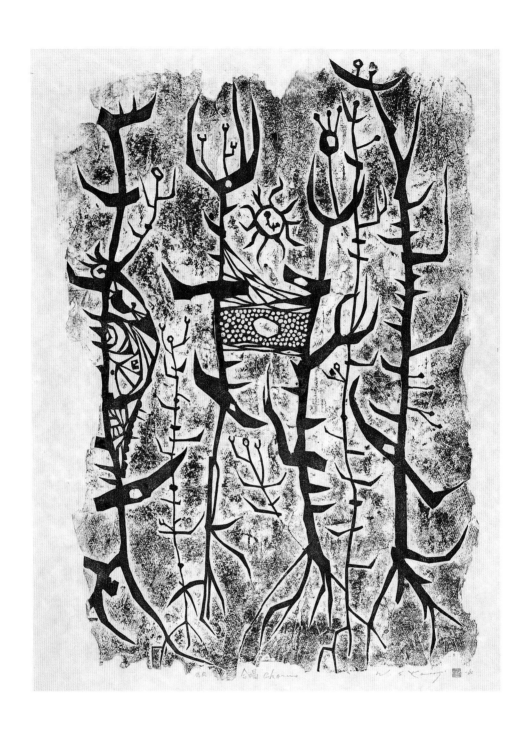

No.74

합창
Chorus
1964년
지판화
133.7×104.2 cm
대전시립미술관 소장

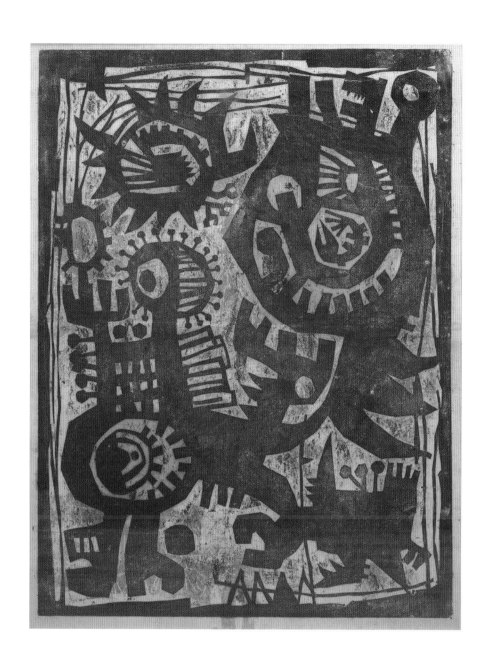

NO.75

환상
Vision
1966년
지판화
99.5×74.5 cm
도쿄국제미술전(1966, 게이오백화점)

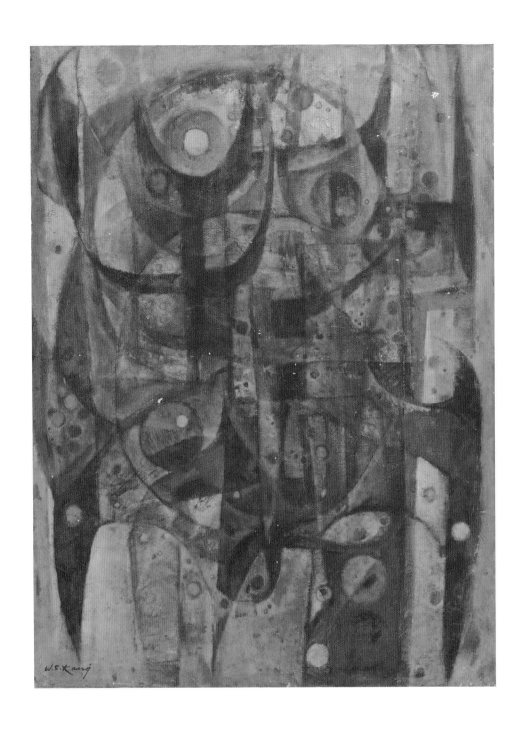

No.76

환상
Fantasy
1965년
캔버스에 유채
158×118 cm

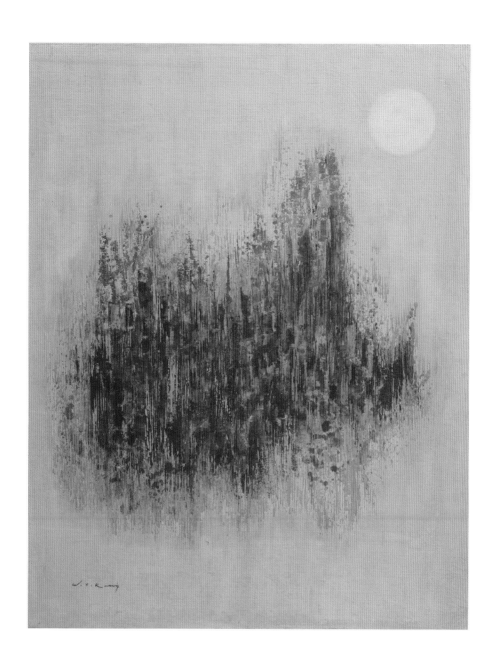

공간 A
Space A
1968년
캔버스에 유채
115.5×90 cm
현역작가초대전(1968, 경복궁미술관)

No.78

무한(無限) B
Infinity B
1966년
캔버스에 유채
91.5×73 cm

No.79

꿈
Dream
1967년
캔버스에 유채
88.3×70 cm
국립현대미술관 소장

No.80

무제
Untitled
1967년
동판화
40.3×29.2 cm

No.81

꿈
Dream
1967년
동판화
30.2×22.5 cm

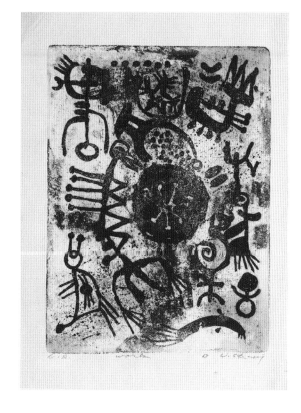

No.82

작품
Work
1968년
동판화
29.7×25 cm

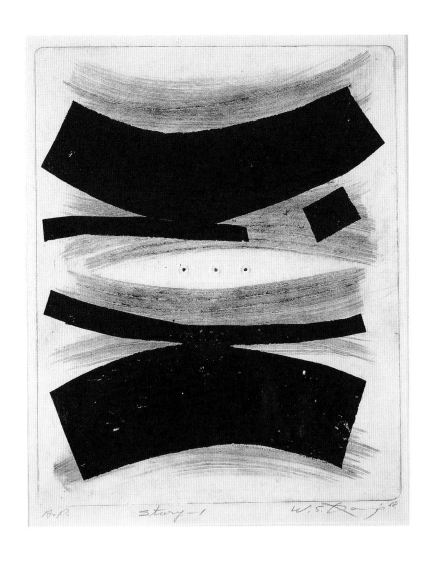

No.83

이야기-1
Story-1
1968년
동판화
38×31 cm
대전시립미술관 소장

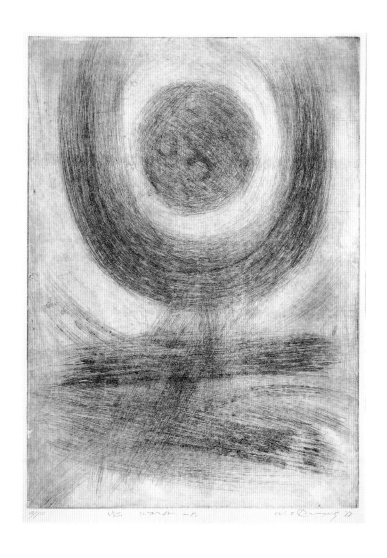

NO.84

작품-B
Work-B
1968년
동판화
55×39.7 cm
대전시립미술관 소장

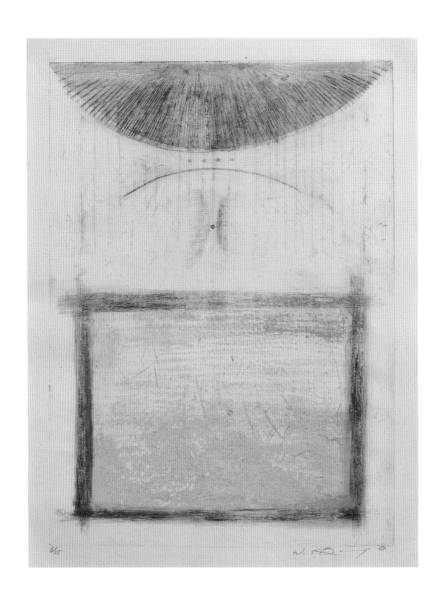

No.85

형태
A shape
1968년
동판화
54×39.6 cm
ed: 35

No.88

유물
Relics
1968년
동판화
54.8×39.5 cm
제1회 국제판화비엔날레(1968, 부에노스아이레스)
ed: 10

No.87

구성
Composition
1968년
지판화
53×38.6 cm

No.88

작품
Work
1968년
지판화
56×41.5 cm
대전시립미술관 소장
ed: 15

II

생명의 성역

1970-1986

강환섭은 1973년 서울 강남구 논현동으로 이주한 뒤 <생명>으로 명명한 동판화 연작에 착수했다. 양각판화인 지판화하고는 달리 음각판화인 동판화는 판에 새긴 부분이 찍혀나오므로 송곳이나 바늘 등으로 긁어낸 예리한 선의 효과를 살리기에 적합하며, 산으로 판을 부식시키는 과정을 통해 단계별로 풍부한 음영을 표현하는 것도 가능하다는 특징이 있다. 그래서 이 시기 강환섭의 화풍은 평면적이고 선명한 대비보다 입체적이고 섬세한 필치를 앞세우는 쪽으로 변화를 보였다.

그리고 유화의 제작을 늘인 점도 눈에 띄는데, 아무래도 화단에서 판화로는 충분한 성과를 거둔 만큼 유화로도 독자적인 영역을 개척하겠다는 의욕의 발로였을 것이다. 1975년부터 1979년까지 4차례에 걸친 개인전에서 발표한 강환섭이 유화는 대개 납방염(바틱) 기법으로 캔버스를 염색한 뒤, 세필로 맑고 투명한 구체들을 그려넣은 것이다. 이들은 마치 생명체의 시작에 해당하는 알이나 수정란, 또는 영롱하게 빛나는 별 등을 연상시킨다. 즉, 생명의 상징이기도 하고 광활한 우주에 대한 은유이기도 하다. 비록 1980년대 중반 이후로는 백내장으로 인해 시력이 저하되어 굵은 선과 평면적인 형태를 앞세운 화풍으로 회귀하였지만, 이러한 모티브와 주제의식은 계속 변주되며 말년까지 지속되었다.

여기에 한국현대판화가협회전을 비롯한 다수의 판화전에 참여하고, 1979년에는 지판화 10점을 수록한 판화집을 제작하였으며, 1976년부터 1980년까지 발간된 월간지 "뿌리깊은나무"에 판화로 제작한 삽화를 투고하는 등 판화가로도 활발한 활동을 이어갔다.

No.89

무제
Untitled
1970년
종이 콜라주
45.7×30.5 cm

No.90

무제
Untitled
1970년
종이 콜라주
42.5×30.5 cm

No.91

무제
Untitled
1970년
종이 콜라주
45.6×30.3 cm

No.92

콜라주
Collage
1970년
종이 콜라주
45.5×30.3 cm
대전시립미술관 소장

No.93

추상(追想)
Recollection

1970년
캔버스에 유채
83×68 cm

No.94

풍경
Landscape
1971년
캔버스에 유채
62×50 cm

No.95

집(集)
Collection
1971년
동판화
각 44×44 cm (9점)
제2회 한국미술대상전(1971, 경복궁미술관)
ed: 3

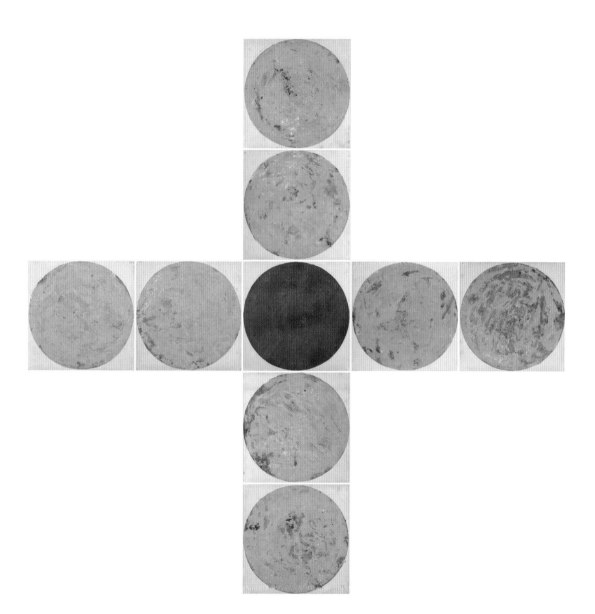

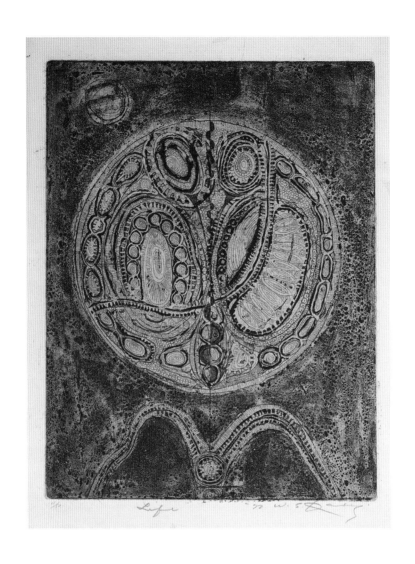

No.96

생명
Life
1972년
동판화
38.7×29.7 cm
현대판화교류전(1975, 현대화랑)
ed: 50

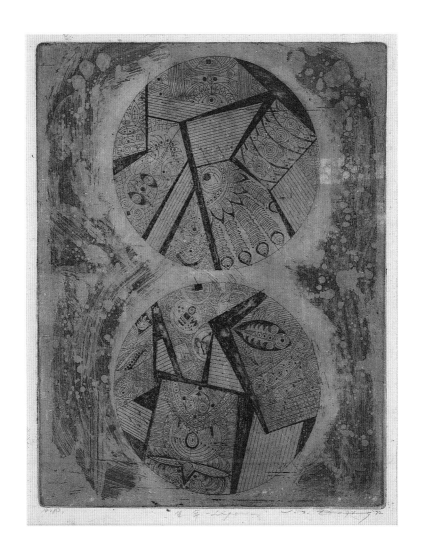

No.97

생명
Life
1972년
동판화
41.5×32.2 cm
대전시립미술관 소장

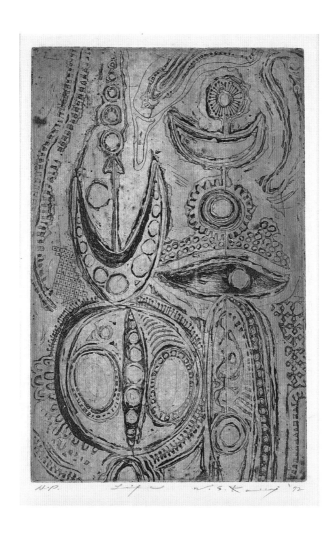

No.98

생명
Life
1972년
동판화
33×21.6 cm
대전시립미술관 소장

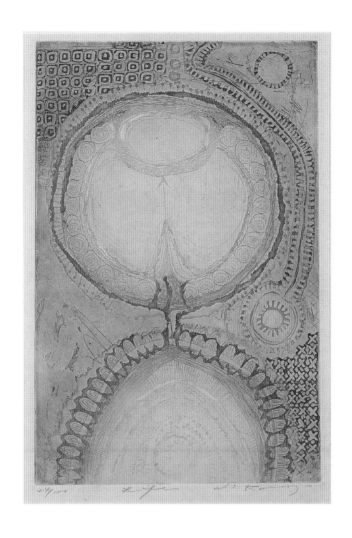

No.99

생명
Life
1972년
동판화
32×21.6 cm
대전시립미술관 소장
ed: 100

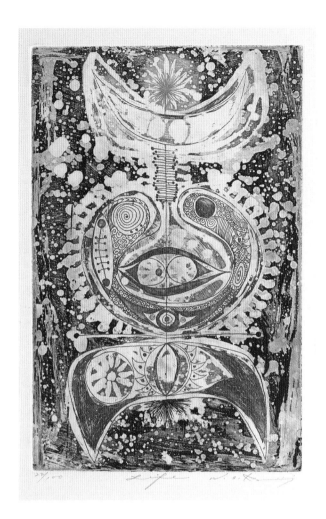

No.100

생명-2
Life-2
1974년
동판화
30×19.5 cm
ed: 100

나의 신작

강환섭

 내가 표현한 형태는 추상적이다. 구체적으로는 그런 형태를 추구하기가 어렵다. 그러나 내가 작품 속에 끌어들이는 형태는 어떤 점에서 일련의 원시미술들이 표현했던 토템이나 동굴벽화의 그것과 연관성을 갖는다. 극히 단순, 소박하면서 프리미티브한 소재에 집착했던 그들의 표현욕구가 내것과 참으로 유사하다는 점에서 그럴 수 밖에 없다.
 'Life'란 제목으로 동판 혹은 내가 개발한 지판의 판화들은 생(生)의 근원에 대한 부단한 추구의 흔적이다.

※『주간경향』 1974년 12월 8일 개재

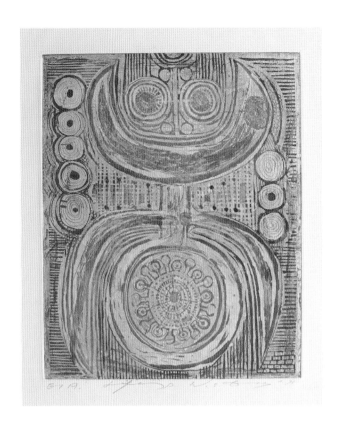

No.101

생명-9
Life-9
1973년
동판화
21.3×17.5 cm

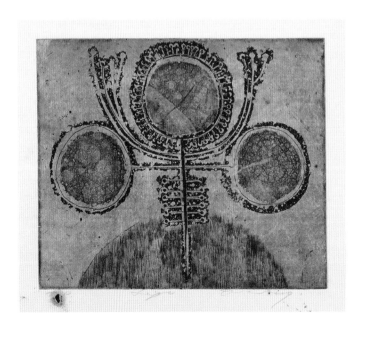

No.102

생명-10
Life-10
1973년
동판화
17.5×21.2 cm

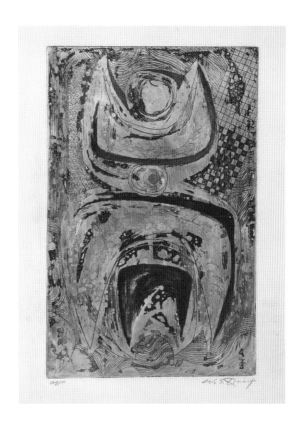

No.103
생명
Life
1974년
동판화
29.5×19.5 cm

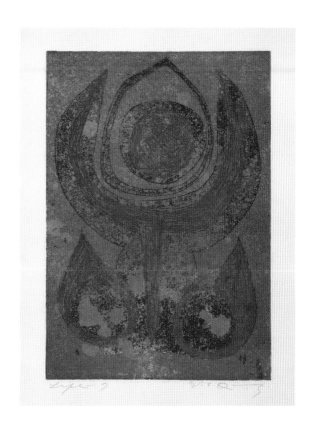

No.104
생명-7
Life-7
1970년대
동판화
27.2×19.5 cm

No.105

혼적(만다라)
Trace(Mandala)
1973년
동판화
50×39.3 cm
대전시립미술관 소장
ed: 20

No.106

흔적
Trace
1970년대
동판화
29.2×19 cm

No.107

만다라
Mandala
1970년대
동판화
29×17 cm

No.108

고대-A

Ancient-A

1976년

동판화

39×20.2 cm

국제판화교류전(1976, 로스엔젤레스)

ed: 50

고대-B
Ancient-B
1976년
동판화
39×20.5 cm
ed: 50

No.110

구성
Composition
1975년
엠보싱
43×34.2 cm

No.111

작품
Work
1975년
엠보싱
44×44 cm
대전시립미술관 소장

No.112

여운(餘韻)
An echo
1970-80년대
동판화
25.2×21.7 cm
ed: 150

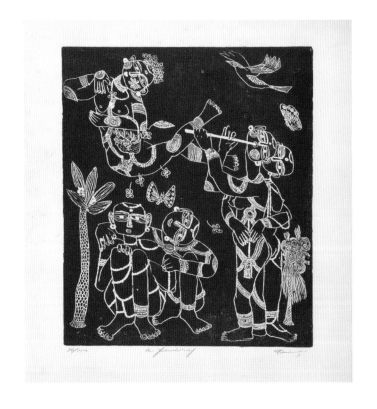

No.113

여행
A journey
1970-80년대
동판화
22×19.5 cm
ed: 150

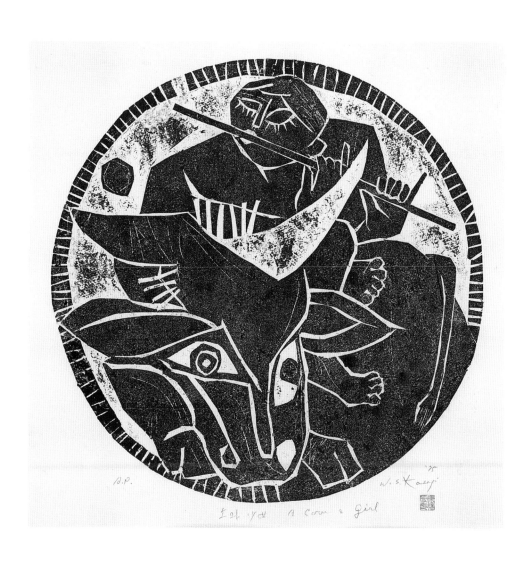

No.114

소와 소녀
A cow & girl
1975년
지판화
47.8×47.8 cm
대전시립미술관 소장

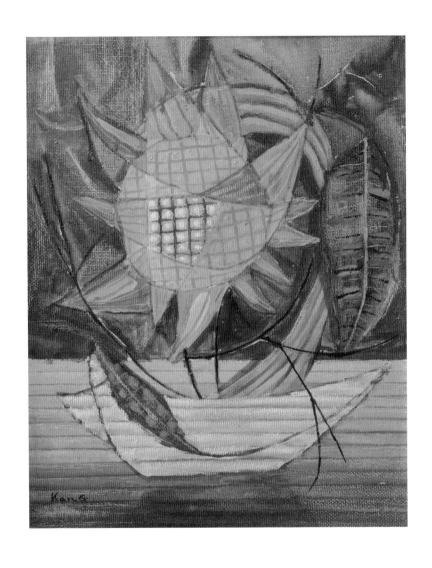

No.115

해바라기
Sunflower
1974년
캔버스에 유채
38.6×31.4 cm

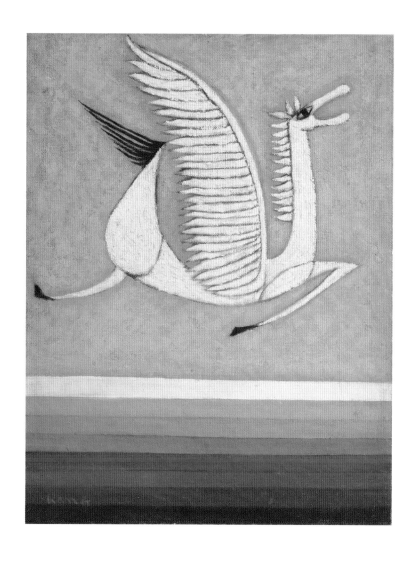

비마(飛馬)
Flying horse
1975년
캔버스에 유채
41.2×31.7 cm

No.117

영원
Eternity
1975년
캔버스에 유채
50×65 cm

고요한 공간속에 날으는 새
Flying bird in silent space
1975년
캔버스에 염료와 유채
33.5×46.9 cm

No.119

꿈
Dream
1976년
캔버스에 염료와 유채
58×35 cm

No.120

비(飛)
Fly
1976년
캔버스에 염료와 유채
58.5×22.5 cm

No.121

금꽃
Golden flower
1976년
캔버스에 유채
60.5×27.1 cm
대전시립미술관 소장

No.122

달
Moon
1976년
캔버스에 염료와 유채
45.5×28.7 cm

No.123

생명
Life
1976년
캔버스에 유채
58×27.2 cm
대전시립미술관 소장

No.124

천(泉)
Fountain
1976년
캔버스에 염료와 유채
61×67.5 cm

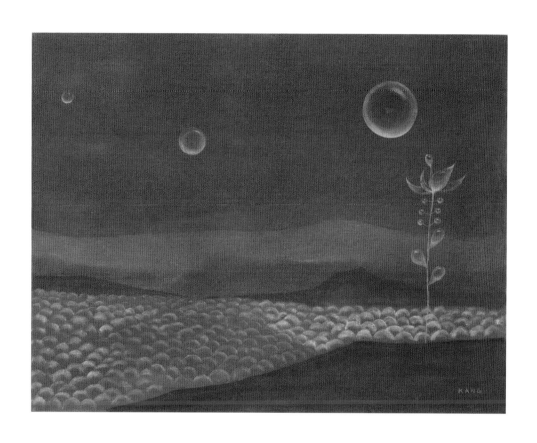

NO.125

무제
Untitled
1970년대
캔버스에 염료와 유채
42.3×54.3 cm

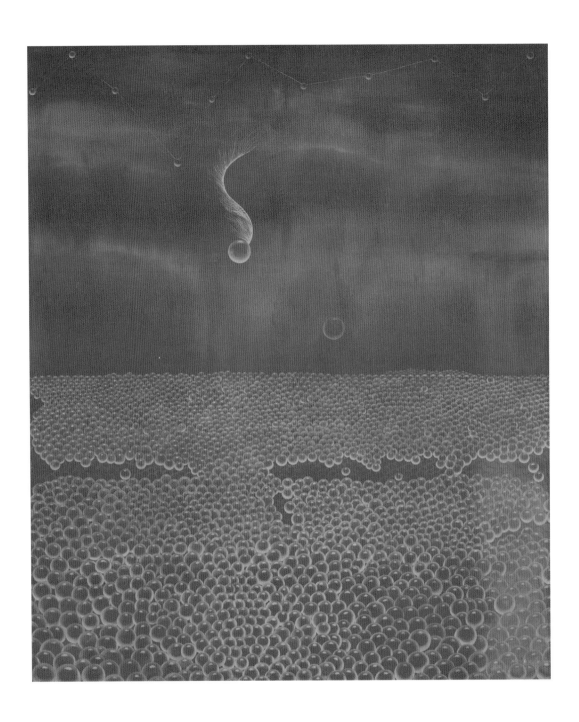

No.126

무한(無限)
Infinity
1976-77년
캔버스에 염료와 유채
175.5×150 cm
국립현대미술관 소장
한국현대미술대전-서양화(1977, 국립현대미술관)

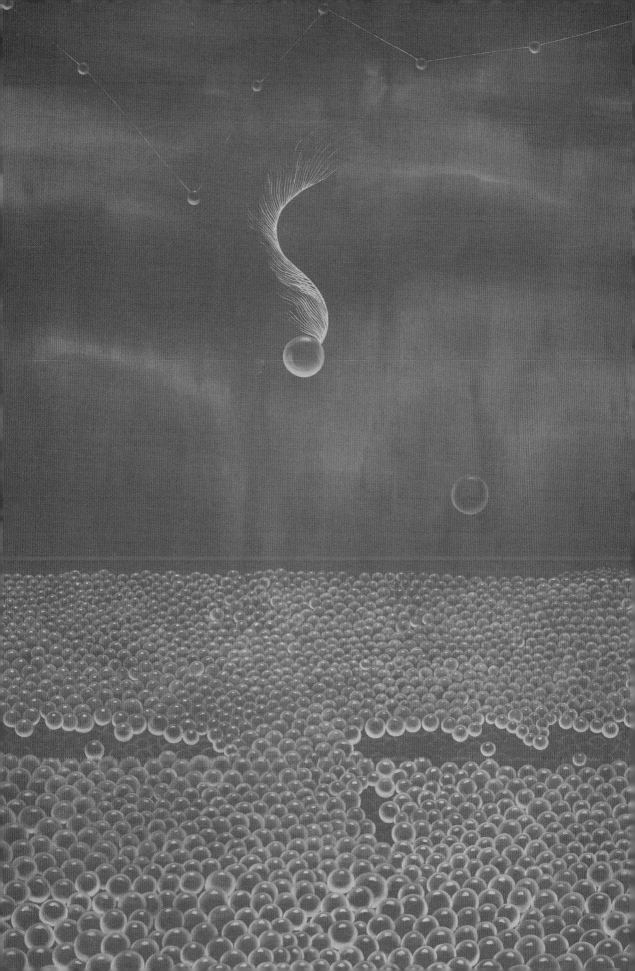

No.127

투명한 꽃
Transparent flower
1977년
종이에 수채
36×29.5 cm
대전시립미술관 소장

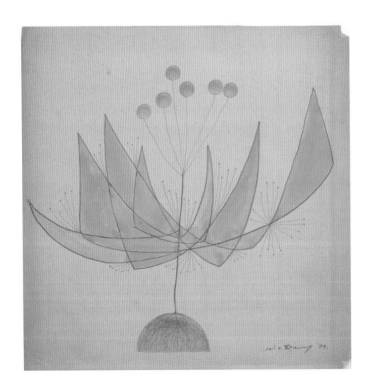

No.128

무제
Untitled
1977년
종이에 수채
31.6×31.8 cm

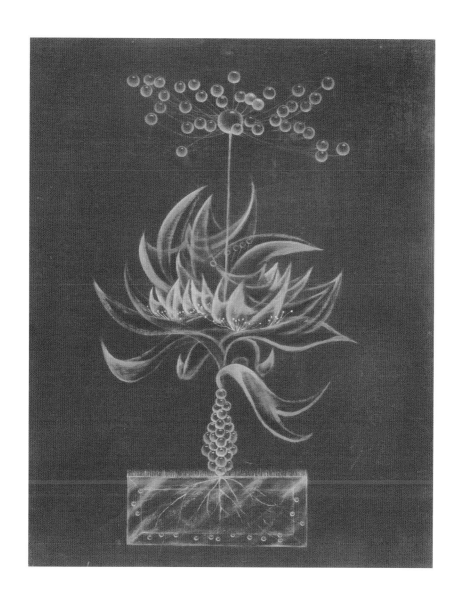

No.129

화향(花香)
Flower scent
1977년
캔버스에 염료와 유채
46×36 cm

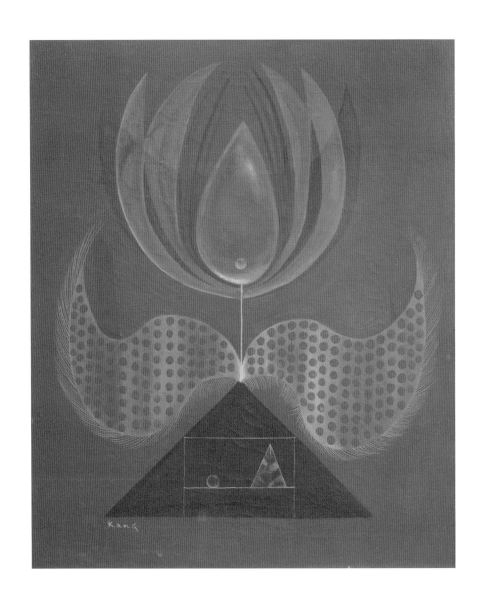

No.130

무제
Untitled
1970년대
캔버스에 유채
60×49.5 cm

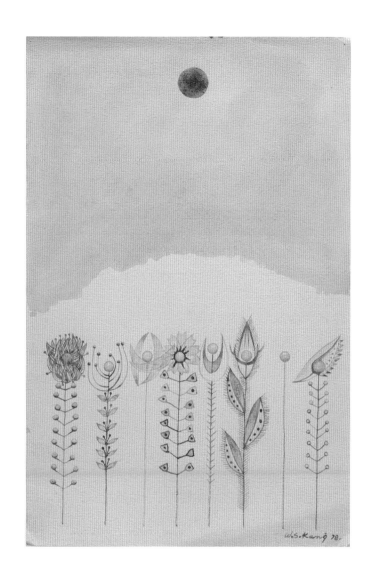

No.131

꽃밭
Flower garden
1978년
종이에 수채
47.3×31.5 cm

No.132

무제
Untitled
1970년대
캔버스에 염료와 유채
37.5×29.5 cm

공상세계(空想世界)
World of fantasy
1978년
캔버스에 염료와 유채
19.5×24.8 cm

No.134

승화(昇華)
Sublimation
1978년
캔버스에 유채
91.5×73 cm

No.135

무제
Untitled
1978년
캔버스에 유채
27.5×26 cm

No.136

환상
Fantasy
1978년
캔버스에 염료와 유채
67×45.7 cm

No.137

꿈
Dream
1979년
캔버스에 염료와 유채
121.5×79 cm
개인전(1979, 진화랑)

No.138

꽃
Flower
1979년
패널에 유채
60.5×49.5 cm
대전시립미술관 소장

No.139

생(生)
Life
1979년
캔버스에 염료와 유채
60.5×50 cm

No.140

생의 합창
Chorus of life
1980년
패널에 유채
67×60.5 cm
국립현대미술관 소장
국제미술교류전(1980, 세종문화회관)

NO.141

무지개
Rainbow
1985년
캔버스에 유채
80×66 cm
85 현대미술초대전(1985, 국립현대미술관)

No.142

염불(念佛)
Buddhist prayer
1979년
지판화
51.2×37.4 cm
강환섭 판화집(1979) No.1

No.143

달마(達磨)
Dharma
1979년
지판화
51.2×37.4 cm
강환섭 판화집(1979) No.5

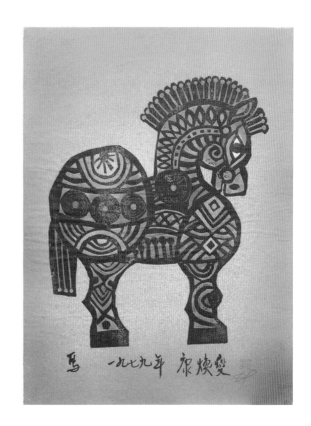

No.144

마(馬)
Horse
1979년
지판화
51.2×37.4 cm
강환섭 판화집(1979) No.3

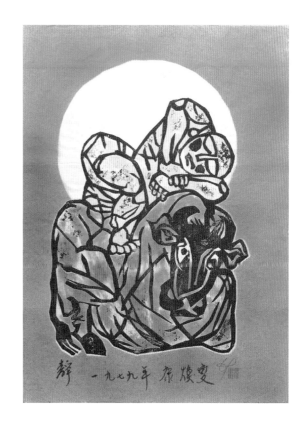

No.145

정(靜)
Stillness
1979년
지판화
51.2×37.4 cm
강환섭 판화집(1979) No.4

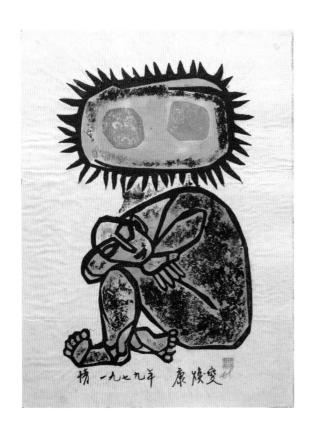

No.146

정(情)
Affection
1979년
지판화
51.2×37.4 cm
강환섭 판화집(1963) No.5

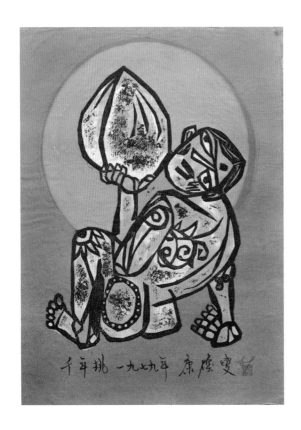

No.147

천년도(千年桃)
Heavenly peach
1979년
지판화
51.2×37.4 cm
강환섭 판화집(1963) No.6

No.148

희열(喜悅)
Delight
1979년
지판화
51.2×37.4 cm
강환섭 판화집(1963) No.7

No.149

상(想)
Thought
1979년
지판화
51.2×37.4 cm
강환섭 판화집(1963) No.8

No.150

불로초(不老草)
Elixir plant
1979년
지판화
51.2×37.4 cm
『강환섭 판화집』(1979) No.9

No.151

무념(無念)
Freedom from distraction
1979년
지판화
51.2×37.4 cm
『강환섭 판화집』(1979) No.10

NO.152

꿈
Dream
1979년
목판화
44×37.8 cm

No.153

무제
Untitled
1980년
동판화+엠보싱
43.5×31.5 cm

NO.154

역사-A
History-A
1980년
동판화+엠보싱
58.3×45.3 cm
대전시립미술관 소장
한국판화·드로잉대전(1980, 국립현대미술관)
ed: 15

No.155

역사-B
History-B
1980년
동판화+엠보싱
56.7×43.8 cm
대전시립미술관 소장
제15회 한국현대판화가협회전(1980, 미술회관)
ed: 9

NO.156

역사-D
History-D
1981년
동판화+엠보싱
60.5×43.5 cm
한국현대판화전 1981-1982(1981, 갤러리 후셋)

No.157

창세기(創世記)-1
Genesis-1

1983년
목판화
75×48.5 cm

No.158

창세기(創世記)-2
Genesis-2
1983년
목판화
59×77 cm
대전시립미술관 소장
83 현대미술초대전(1983, 국립현대미술관)

No.159

무제
Untitled
1979년
세라믹
38×31×11.5 cm

No.160

무제
Untitled
1986년
캔버스에 유채
58.5×68 cm

No.161

무제
Untitled
1985년
캔버스에 유채
41.6×31.5 cm

No.162

무제
Untitled
1986년
캔버스에 유채
27×34.5 cm

No.163

정(靜)
Stillness
1985년
캔버스에 유채
41×32 cm

No.164

무제
Untitled
연도 미상
캔버스에 유채
30×30.5 cm

No.165

무제
Untitled
연도 미상
돌에 유채
17×15×8 cm

No.166

무제
Untitled
연도 미상
돌에 유채
18×21×1.5 cm

No.167

무제
Untitled
연도 미상
돌에 유채
19.5×22×4.5 cm

No.168

무제
Untitled
연도 미상
돌에 유채
16×21.5×3 cm

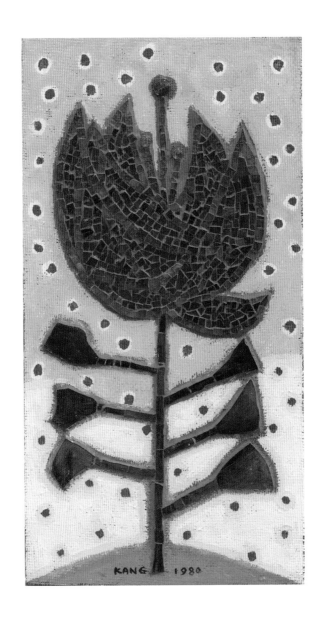

No.169

꽃
Flower
1980년
패널에 색유리와 유채
74×38.5 cm

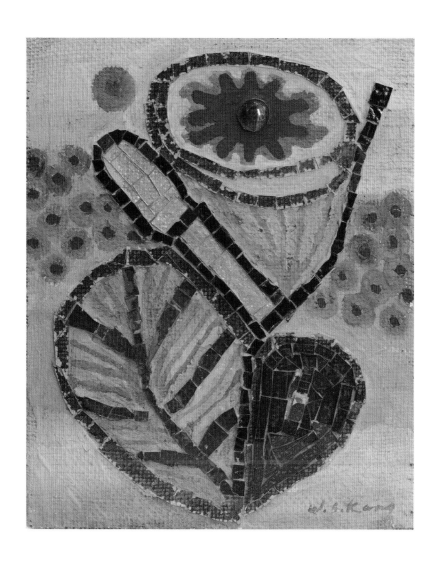

No.170

성화(聖花)
Holy flower
1982년
패널에 색유리와 유채
38.3×30.2 cm

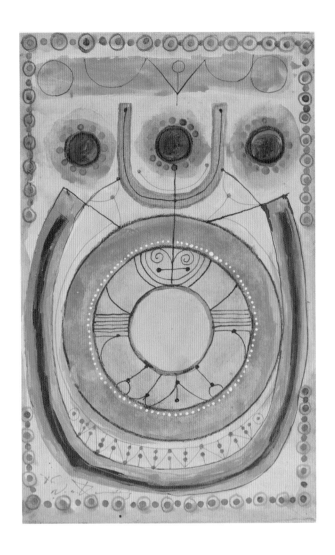

No.171

작품
Work
1985년
종이에 수채
32×20 cm

No.172

추상(追想)
Recollection
1986년
캔버스에 유채
37.5×27.5 cm
개인전(1987, 현대미술관)

No.173

희(喜)
Happiness
1986년
캔버스에 유채
41×31.5 cm
개인전(1990, 청담미술관)

No.174

무제
Untitled
1986년
종이에 수채
29.7×24 cm

No.175

무제
Untitled
1986년
종이에 수채
29.7×24 cm

III

환희의 합창

1987-2010

강환섭은 1988년 서울 생활을 마무리하고 대전 대덕구 중리동으로 이주하였다. 아무래도 수도권을 떠나 지역으로 이주한 만큼 이 시기부터 화단에서의 작품 발표는 줄어들었고 개인전도 1992년을 끝으로 더 이상 열지 않았지만, 그럼에도 작업에 대한 그의 열정은 변함없었다. 특히 번잡한 서울하고는 달리 고즈넉한 대전의 풍토는 그에게 새로운 영감을 주었고, 손자와 손녀가 성장하는 모습을 지켜보는 것도 큰 기쁨이었기에 이 시기의 작품은 과거의 작품에서는 찾아보기 힘들었던 밝고 선명한 색채를 다채롭게 구사하여 화사한 분위기를 연출하였음이 특징이다.

여기에 물감에 모래를 섞거나 염주, 고서, 판화 원판을 비롯한 각종 오브제를 부착하는 등 더욱 대담한 표현도 시도되었다. 이는 물리적인 법칙을 초월한 미지의 공간을 구현하려는 의지의 산물이다. 비록 2000년 이후에 제작된 작품 대부분이 외부 발표를 목적으로 제작되지 않았는지라 주제와 표현 등에서 다소 난해하게 다가오는 면이 있지만, 그 와중에도 근원이라는 주제에 대한 탐구는 지속되었으며, 세계의 탄생을 주제로 한 <창세기>나 <천지창조> 등의 대작은 그 결정체라고 할 수 있다.

그리고 판화보다 유화가 월등히 많이 제작된 시기이기도 하다. 아무래도 말년에 접어들면서 섬세한 공정에 많은 체력을 요구하는 판화 작업을 이어가기가 어려워졌기 때문이다. 그래도 1991년에는 개인전을 위하여 20여 점의 리놀륨판화 연작을 제작하였는데, 이들은 오직 흑백만을 사용하여 같은 시기의 유화와는 사뭇 다른 진지한 무게감이 돋보인다.

No.176

합창
Chorus
1987년
캔버스에 유채
101×132 cm
87 현대미술초대전(1987, 국립현대미술관)

No.1 / /

화려한 빛
Splendid light
1987년
캔버스에 유채
79.5×122 cm

No.178

희망
Hope
1987년
패널에 유채
61×45.5 cm
대전시립미술관 소장
개인전(1987, 현대미술관)

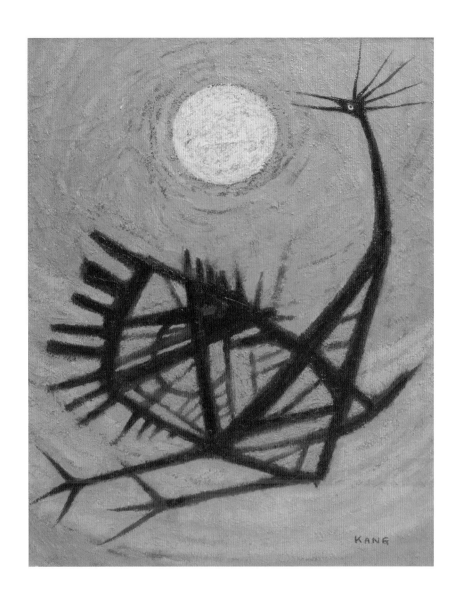

No.179

희망
Hope
1987년
패널에 유채
55×42.8 cm

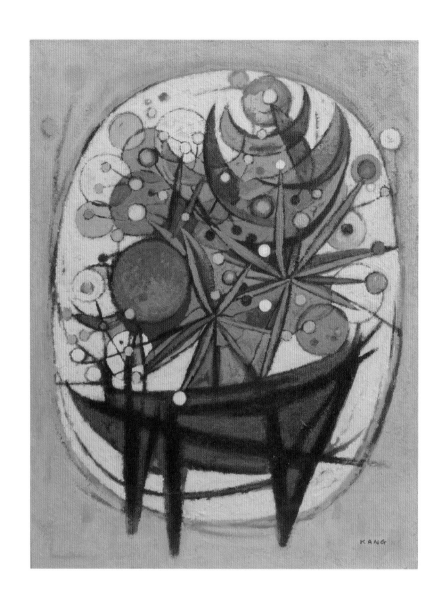

No.180

생(生)
Life
1987년
캔버스에 유채
61×46 cm
개인전(1987, 현대미술관)

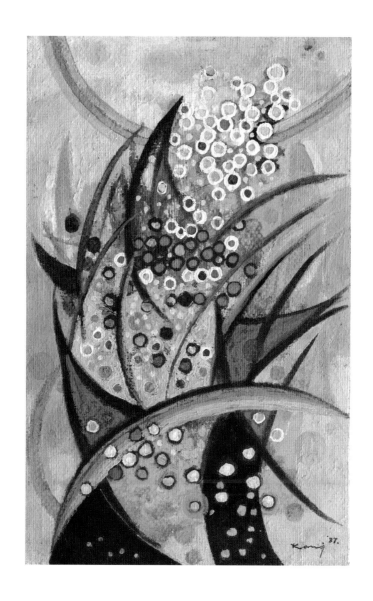

환희
Joy
1987년
캔버스에 유채
60.5×39 cm
개인전(1990, 청담미술관)

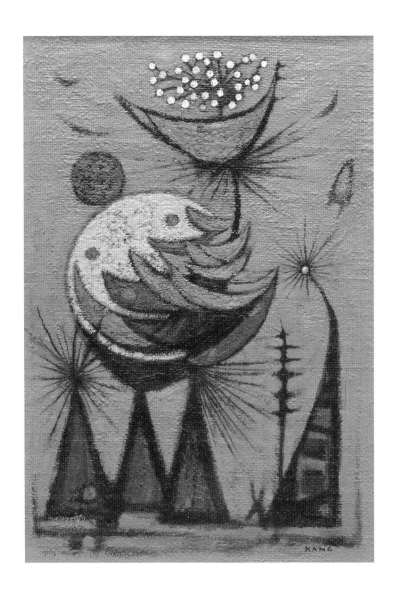

No.182

향(香)
Fragrance
1987년
캔버스에 유채
67×46.5 cm

No.183

무제
Untitled
1980년대
캔버스에 유채
45×33.5 cm

No.184

꽃
Flower
1989년
캔버스에 유채
53.2×45.3 cm

No.185

무제
Untitled
1980년대
캔버스에 유채
53×45 cm

No.186

무제
Untitled
1980년대
캔버스에 유채
51.5×43.7 cm

No.187

추상(追想)-3
Recollection-3
1989년
캔버스에 유채
53×46 cm

No.188

합창(이야기)
Chorus(Story)
1989년
캔버스에 유채
53×45.5 cm
제2회 시현전(1989, 현대미술관)

No.189

비(飛)
Fly
1989년
캔버스에 유채
91.5×73 cm

No.190

망(望)
To wish
1989-90년
캔버스에 유채
67.2×46 cm

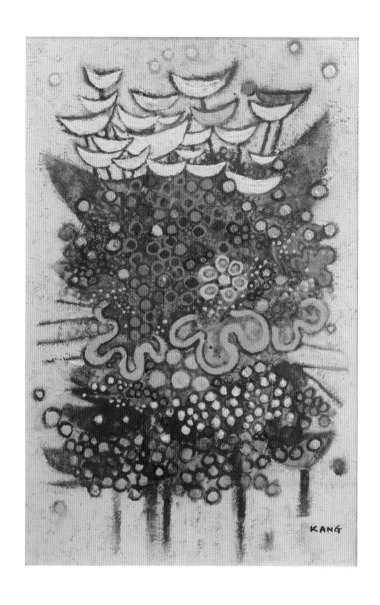

No.191

무제
Untitled
1980년대
캔버스에 유채
57×37 cm

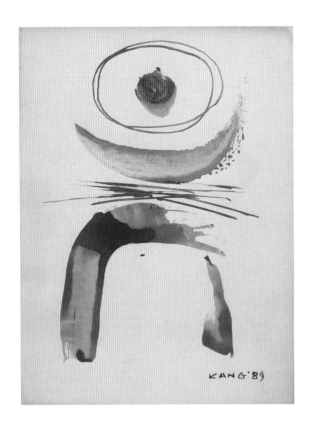

No.192

작품
Work
1989년
종이에 템페라
31×23.3 cm

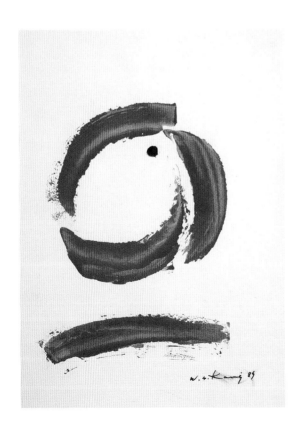

No.193

구성
Composition
1989년
종이에 템페라
53×38 cm
대전시립미술관 소장

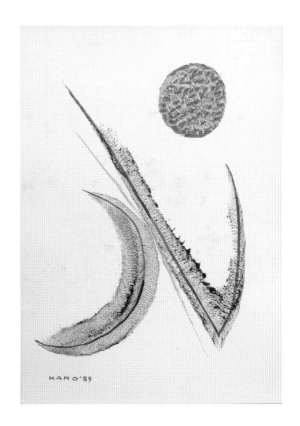

No.194

무제
Untitled
1989년
종이에 템테라
54.6×39.4 cm

No.195

무제
Untitled
1989년
종이에 템페라
54.5×39.7 cm

No.196

약동(躍動)
Movement
1990년
캔버스에 유채
50.5×61.5 cm

No.197

노아
Noah
1990년
캔버스에 유채
73×91 cm

No.198

야생화
Wild flower
1990년
캔버스에 유채
90×72 cm
개인전(1992, 예맥화랑)

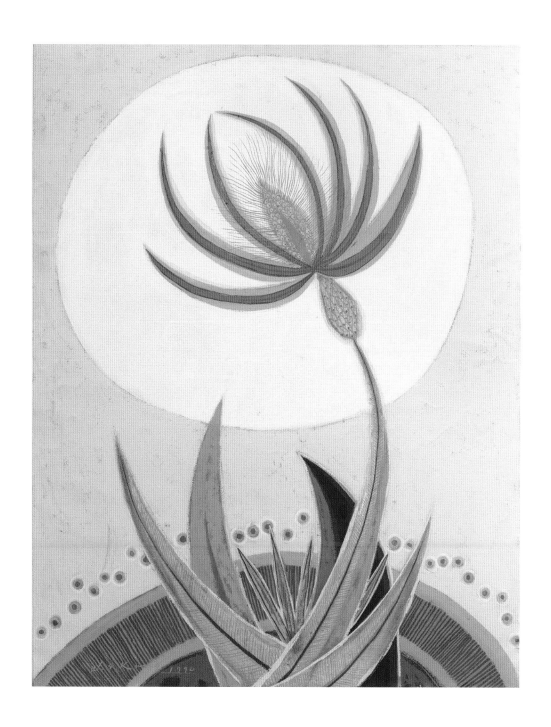

No.199

무제
Untitled
1990년
캔버스에 유채
116.5×90 cm

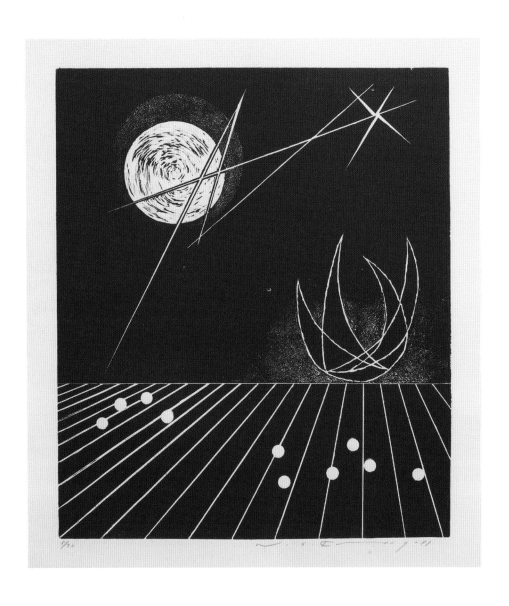

No.200

계시(啓示)
Revelation
1991년
고무판화
52×45 cm
대전시립미술관 소장
개인전(1991, 갤러리 수)
ed: 70

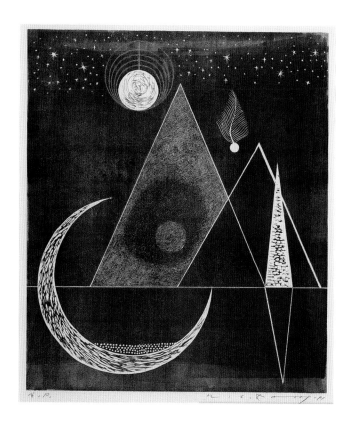

No.201

공간
Space
1991년
고무판화
55×47 cm
대전시립미술관 소장

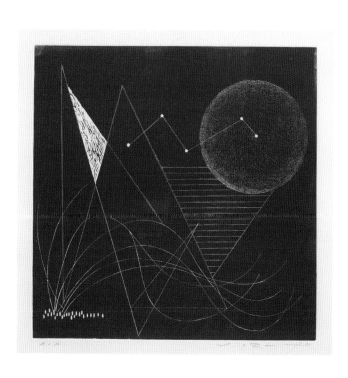

No.202

생명
Life
1991년
고무판화
45×45 cm
개인전(1991, 갤러리 수)

No.203

종(種)의 기원
The origin of species
1991년
고무판화
52×45 cm
개인전(1991, 갤러리 수)
ed: 70

No.204

미(美)의 탄생
The birth of beauty
1991년
고무판화
40×31.8 cm
개인전(1991, 갤러리 수)
ed: 70

No.205

유성(遊星)
Planet
1991년
고무판화
42×31.7 cm
개인전(1991, 갤러리 수)
ed: 70

No.206

생명의 천(泉)
Fountain of Life
1991년
고무판화
45×45 cm
대전시립미술관 소장
개인전(1991, 갤러리 수)
ed: 70

No.207

인상
Impression
1991년
고무판화
44.5×52.5 cm

No.208

귀향(歸鄕)
Homecoming
1991년
고무판화
30×39.5 cm
개인전(1991, 갤러리 수)

No.209

향(鄕)
Hometown
1991년
고무판화
29.8×38 cm
개인전(1991, 갤러리 수)
ed: 150

NO.210

인상
Impression
1991년
고무판화
29.7×38.5 cm
개인전(1991, 갤러리 수)
ed: 150

No.211

애천(愛泉)
Fountain of love
1991년
고무판화
52×45 cm
개인전(1991, 갤러리 수)
ed: 70

No.212

환희
Joy
1991년
고무판화
42×29.5 cm
개인전(1991, 갤러리 수)

No.213

성좌(星座)
Constellation
1991년
고무판화
40×31.2 cm
개인전(1991, 갤러리 수)
ed: 70

NO.214

정(情)
Affection
1991년
고무판화
44×53 cm
개인전(1991, 갤러리 수)
ed: 70

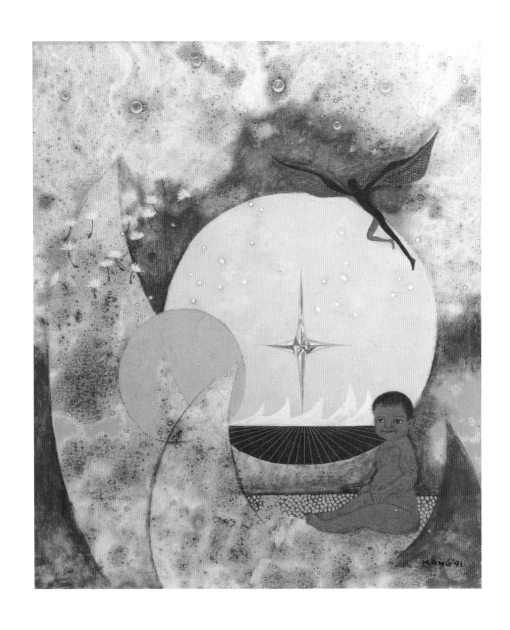

No.215

영원
Eternity
1991년
캔버스에 유채
72.5×60.5 cm
제4회 시현전(1991, 서울갤러리)

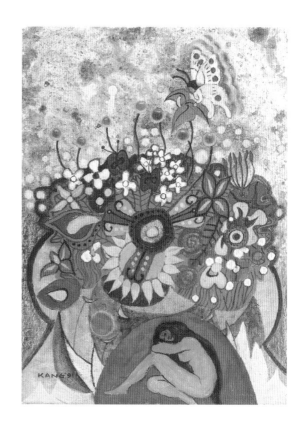

No.216

무제
Untitled
1991년
캔버스에 유채
33×24 cm

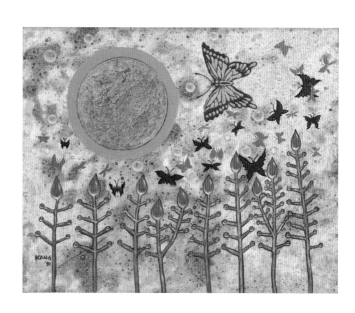

No.217

꿈
Dream
1991년
캔버스에 유채
33.5×40.5 cm
제5회 시현전(1992, 갤러리 이콘)

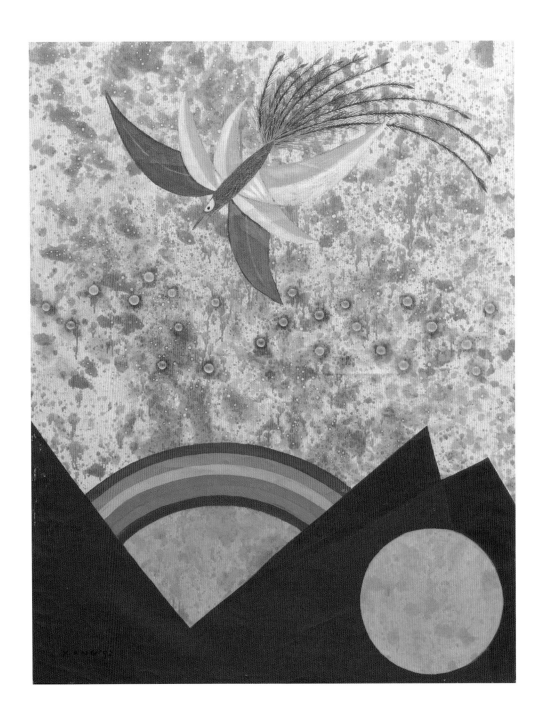

No.218

무제
Untitled
1992년
캔버스에 유채
115.3×90 cm

No.219

무지개
Rainbow
1992년
캔버스에 유채
91×117 cm

No.220

회상
Recollection
1988년
캔버스에 유채
162×130 cm
한국현대미술전(1988, 국립현대미술관)

No.221

창세기(創世記)
Genesis
1992년
캔버스에 유채
162×130 cm
92 현대미술초대전(1992, 국립현대미술관)

No.222

영겁(永劫)
Eternity
1994년
고무판화
49.1×70.5 cm
대전시립미술관 소장
서울판화미술제(1996, 예술의 전당)
ed: 50

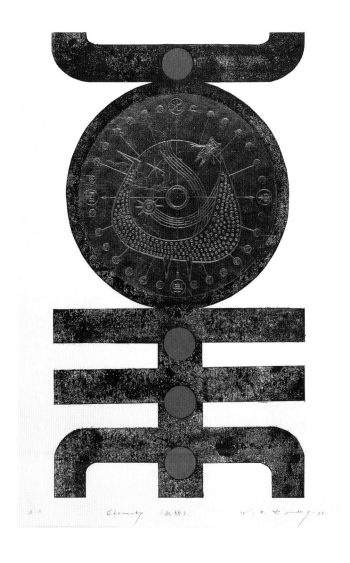

No.223

영겁(永劫)
Eternity
1994년
동판화+엠보싱
72.4×46.7 cm
대전시립미술관 소장

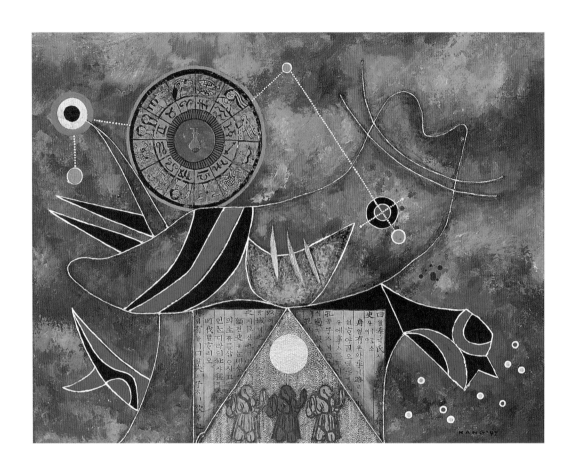

No.224

투시된 공간
Be penetrated space
1997년
캔버스에 혼합재료
68×88 cm
대전시립미술관 소장
97 원로작가초대전(1997, 서울시립미술관)

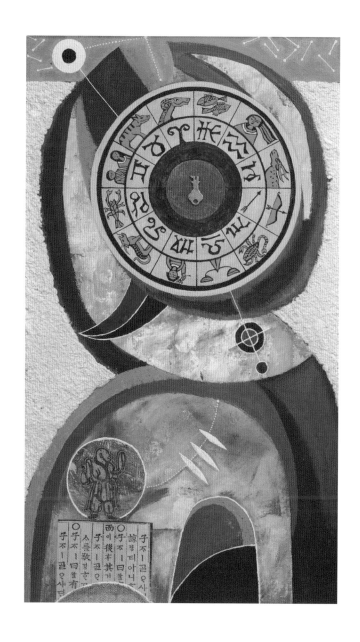

No.225

투시된 공간
Be penetrated space
1998년
캔버스에 혼합재료
82×48 cm
98 원로작가초대전(1998, 서울시립미술관)

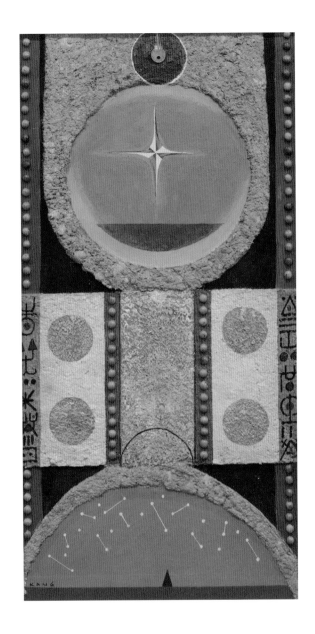

No.226

투시된 공간-공(空)
Be penetrated space-Sky
1998년
패널에 혼합재료
76.5×38.5 cm

「투시(透視)된 공간」

강환섭

허공에 뚫린 원. 4차원을 향한 부락 홀·무한의 세계(우주공간)가 전개되는 시발점이다

영원을 향한 침묵의 혼이 부유하는 곳에서 물체의 존재는 의미가 없다 소모·허탈·체념

속에 존재하는 4차원은 시간의 정지를 의미한다

무혼(無魂)의 운동은 의미가 없다 물체의 소멸이 그것이다 인식과 판별은 필요 없다

다만 「투시된 공간」에서는 모든 것이 무(無)일뿐이다

존재의 가치는 물체와 혼의 결합이며 절대의 의미를 가지지 않는 4차원은 다만 공간일

뿐이다

1999.3.6.

※유족 소장 자료

No.227

생명
Life
1998년
캔버스에 유채
117×91 cm

NO.228

무제
Untitled
1998년
캔버스에 유채
116.5×91 cm

No.229

무제
Untitled
2000년
종이에 템페라+지판 콜라주
31×27 cm

No.230

무제
Untitled
2000년
종이에 템페라+지판 콜라주
30.8×26.8 cm

No.231

무제
Untitled
2000년
종이에 템페라+지판 콜라주
31×27 cm

No.232

무제
Untitled
2001년
종이에 템페라+지판 콜라주
31×26.8 cm

No.233

무제
Untitled
2001년
종이에 템페라+지판 콜라주
31×26.8 cm

No.234

전통
Tradition
2002년
종이에 템페라+지판 콜라주
38.5×26.5 cm

No.235

회귀(回歸)
Recurrence
2001년
종이에 템페라+한지 콜라주
54.3×36 cm

No.236

성지(聖地)
Santuary
2001년
종이에 템페라+한지 콜라주
50×30.5 cm

No.237

성좌(星座)
Constellation
2001년
종이에 템페라
41.5×27.6 cm

No.238

숲
Forest
2003년
종이에 먹과 수채
53×38.7 cm

No.239

무제
Untitled
2000년대
캔버스에 유채
115.3×90 cm

No.240

찬미
Praise
2007년
캔버스에 유채
100×85 cm

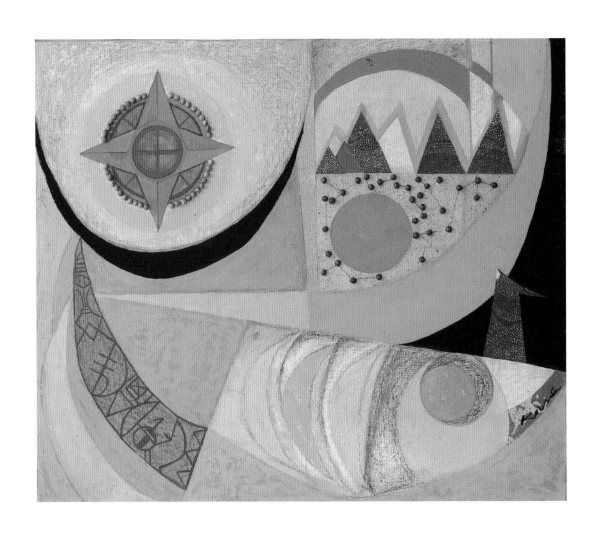

No.241

빛의 합창
Chorus of light
2007년
캔버스에 혼합재료
85×100 cm

No.242

평화
Peace
2008년
캔버스에 혼합재료
100×85 cm

No.243

천지창조(天地創造)
Creation
2008년
캔버스에 유채
156×112 cm

No.244

꿈
Dream
2009년
캔버스에 유채
91×117 cm

No.245

환각
Hallucination
2009년
종이에 템페라
22×16.7 cm

No.246

작품
Work
2009년
종이에 템페라
22×16.8 cm

No.247

구성
Composition
2010년
종이에 크레파스와 잉크
18.3×16.8 cm

No.248

난무(亂舞)
A wild dance
2010년
종이에 템페라
16.8×18.1 cm

No.249

작품
Work
2010년
종이에 템페라와 크레파스
37.8×27.5 cm

작품
Work
2010년
종이에 템페라와 크레파스
39.5×27.2 cm

부록

조형교육의 재식인(再識認)을 위하여

강환섭

학교생활에 있어서 미술과목의 등한시되어있는것은 세삼스럽게 말할 여지도 없거니와 그 중요한 원인은 첫째 국민학교에서는 중학교입학시험에 전념하는 나머지 수학이나 국어와 같은 과목에 치중하는 경향이 많고 미술과목같은 것은 무시되고 있다. 두째로는 그림 그리면 굶어 죽는다라는 사회의 악영향을 직접 아니면 간접적으로 받아드리기 때문이요. 세째는 미술교육의 전체부정일 것이다.

마치 미술을 하면 소위 간판집 직공밖에는 못된다는 몰상식하고 비문화적 견해를 가진 부형이 많은 모양이고 예능계통의 교육은 다 같이 공통된 고경에 놓여 있다고 본다.

문교방침인 생산교육은 구호뿐이요 각 국민학교나 중학교는 상급학교 입학율로 인한 소위 일류를 목표로 하는만큼 이 사실은 과연 옳은일인가? 날이가고 시기가 판단해준다고 단정하기전에 먼저 식자의 각성을 바라고 미술교육을 위한 논의를 토대로하는 그 범위를 검토해보고 미술교육에 대한 재고와 의의가 재인식된다면 다행한 일이다.

우선 미술교육의 역사적과정을 살펴본다면 미술교육의 시초는 17세기 영국의 「죵·록」의 감각의 훈련을 변호하는데서 주목을 끌었고 18세기말 「룻소-」에게 영향을 주고 사르즈만 페스. 롯지. 헤루바루두 후레-벨. 등은 과거와 같은 낡은 문법의 형식적 연구보다는 감각을 감수성을 통하여 아동의 생장에 도움이 되게하는것이 훨씬 중대하다고 주장하였다.

이러한 교육설이 영국과 영국민간에 다대한 반향을 나타냈고 예술의 지식을 넓히는 방법을 토의하고 위원회를 설치하여 초등교육의 과목으로 채택된 것이다. 산업혁명의 결과 종래 수공업에 의한 수예품이 기계로서 대량으로 산출되게되어 생산부면에는 능숙한 기술자를 요구하게 되어 학교의 예술, 공예운동은 스로강에 **손과 눈의훈련**을 부르짖고 그

때문에 상상력과 아동의 이해라는점에 있어서는 대단히 저하되어 19세기후반에는 자를 쓰지 않고 모사하는 방법이 유행하여 모든것이 훈련주의로 치중되어 교사의 일은 이론의 표준을 머리에 두고 아동의 기술훈련을 발달시키는데 주력했다.

그러나 총명한 선구자나 교사 심리학자들이 연구한 결과 그중 「우이-ㄴ」의 후란즈·치젝 교수는 구주 특히 미국에서 미술교육의 방법을 혁명적으로 변혁했다. -치젝 교수의 주장은 「아동을 성장시켜라 그리고 발달케하자 성숙케하자」라고 부르짖고 아동의 마음속에 있는 정신적 IMAGE를 해방하고 창조적 충동을 기르는것이 얼마나 유익한가를 실증하였다.
즉 "현대미술교육은 이 사상을 발달시켜 또 한층 새로운 실험과 심리학의 원조에 의하여 발달되어 갈 것이다"라고......

이와 같이 미술교육은 주입주의에서 아동중심주의로 전화되어 아동의 정서면에 중대한 변화를 가져온것은 하필 미술교육 뿐만 아니라 타교과에도 적합 실시 되어가고 있는것은 사실이다.

따라서 미술교육의 범위는 광범한 역에 달했으며 회화, 조각, 건축, 공작, 도안, 기타 그 수를 세밀히 파악하려면 대단히 많고 복잡하다. 요컨데 모든 조형품을 감상할 수 있고 자기 손을 통해서 표현할 수 있으며 또 이들을 이해하는 능력을 합쳐서 평가하려는 것이다.

※유족 소장 자료. 1950년대 말 발표된 것으로 추정된다

SPIRIT OF TIMES(시간의 영혼)

강환섭

I have tried to reembody my internal feelings of oppression through the medium of graphic printing in order that I may make a small contribution to the elevation of the lofty ideals and aims of Art.

It may be most natural and retional attitude for the resuscitation of Spirit of mankind to break through the chaotic situations that are resulting from the human relations of present day life. It may also be one of the sad stories to tell that we maintain both oppression and immorality of Mechanism, and, at the same time, speak for present contracictory plight in which we find ourselves.

As it is a great pleasure for me to share my own personal opinions with those who are interested in my own graphic printings, I would like to share and furthermore with more subtle and beautiful humanities, which are the essentials of human nature.

It is not impossible to find the commonness of this kind of expression and form both in Oreint and Occident, and it is the very piety of religion and the beauty of simplicity, and the repose of the human mind.

17 May 1961

나는 내면의 억압된 감정을 판화라는 매체를 통해 재구현하려 시도했다. 이는 예술의 드높은 이상과 목적을 고양하기 위한 작은 이바지를 위해서다.

이는 일상에 발견되는 인간관계로부터 초래된 현재의 혼란스러운 상황을 타개하는 데 있어 인간 영혼의 소생을 위한 가장 자연스럽고 합리적인 태도일 것이다. 이는 또한 우리를 옭아매는 억압과 기계 장치의 영원함을 읊는 가장 슬픈 이야기들 중 하나일 것이다. 그리고 동시에 우리가 스스로 찾아야만 하는 현재의 모순된 곤경에 관한 이야기일 것이다.

나의 판화에 관심을 두시는 분들과 나의 개인적인 의견을 공유할 수 있다는 것은 큰 기쁨이다. 앞으로도 나는 인간 본성의 필수 요소인 미묘하고 아름다운 인간애를 더욱 공유하고자 한다.

동양과 서양에서 이러한 공통된 표현과 형태를 찾는 것은 불가능하지 않다. 이는 바로 종교의 경건함, 단순미, 그리고 인간 내면의 휴식이다.

1961년 5월 17일.

※유족 소장 자료. 원문은 영어이므로 병기하였다

심상(心象)의 세계

강환섭

오십여 평생 나를 따라온 정리되지 않은 수많은 원판을 보면서 이 잡물(雜物)에 파묻힌 나의 숙명적 인연은 50년대 우연한 동기로 판화를 시작, 제9회 국전에 입선한 것에 힘을 얻어 밤낮을 가리지 않고 제작할 때부터이다. 상형문자에 흥미를 가졌던 나는 무엇인가 이해될 듯한 원시인과의 무언의 대화를 하면서 그들이 창안해낸 의사전달의 의미를 작품화 해 보았다.

1960년 처음으로 공보관에서 개인전을 열었을 때의 동양화가 K씨의 작품구매는, 신인이며 작품이 팔리는 시기가 아니었기에 나를 무척 흥분시켰다. 8군 초대 개인전을 아시아 재단의 도움으로 갖게 되어 과분한 호평과 작품소비는 그간의 고난을 이겨낸 노력의 댓가라고 감사했다. 미대사관등에서 미국인을 지도하면서 미국에서 여러번의 개인전을 가질 수 있었다.

당시 추상의 물결은 노도와 같이 밀려오고 나도 세례를 받아 많은 실험적 작품을 제작했다.

몇몇 판화가가 모인 전시회는 계속되었고 국립박물관 초대전으로 판화의 존재가 부각되었다. 60년대는 우리나라에 판화가 정지(整地)작업을 하고 있는 상태였다고 본다.

70년대는 판화의 개화기였다. 외국에서 수련한 화가가 돌아오고 학교에서 배출되고 국제전 교류전 외국 작품등이 전시되고 전문가들의 관심과 격려, 인쇄기술의 향상, 판화인구의 증가 등 순수한 판화 활동의 앞날은 밝다. 나는 판화를 정식으로 배운 것도 아니며, 나름대로 연구 개발하여 오히려 격조 높은 후진들의 우수한 전시를 통해 체면이 섰다고 본다.

조그마한 공간에 자신의 언어와 기억을 각(刻)해 가는 동안 내세울만한 철학은 없고, 다만 손끝의 저항을 이기며 생긴, 혹 소멸해가는 창의력을 붙잡아야 할 안타까움만이 남았다. 구태여 80년대의 작품세계를 말하자면 심상의 세계를 부유(浮遊)하는 상태라 할까, 일생수도행중(一生修道行中)이라 할까. 무아(無我)의 심경에서 관습적으로 해온 일에 몰두함으로써 얻는 구원일지도 모른다.

※『공간』1980년 10월호 게재

작가의 변(辯)

강환섭

1950년 무렵, 본격적으로 미술에 흥미를 갖게 된 나는 사실 경향의 작품에 몰두했다. 아니 작품이라기보다 수련과정이었다고 해야 옳다. 그리고 작가로서의 나의 꿈을 살려주었던 것은 1954년 국전에 처음 입선하고부터였다.

그러나 작가라는 마음을 갖고 부터는 나는 「미(美)」의 의미를 다시 생각하게 되었다. 나는 그것을[1] 나의 환경과 「생(生)」과의 연관속에서 예술에 대한 막연한 고민을 시작하게 됐다. 「삶」, 그것은 신비롭고 영원한 것이라는 생각이 들었다. 꿈틀거리며 한없이 운동하며 변화하는 모습은 신의 조화가 연출한 걸작임에 틀림없다.

그런 인간에게는 사고의 능력이 있다. 무한한 사고의 힘은 그것을 기호화하여 그 의미를 전달하고 있지 않은가. 미술도 생각해 보면 그런 사고의 기호가 아닐까.

미술을 하는 나의 즐거움은 무엇을 만들어낸다는 가능성의 제시였다. 추상작품의 매력은 내가 형체에 의미를 부여하면 내 주관을 넘어서 보는 이는 또 다른 의미를 부여한다는 것이었다.

예술에 대한 일련의 실험이 있은 다음 1960년 제9회 국전에 판화를 출품하면서 나는 내 작업의 새로운 전기를 마련했다. 이로부터 65년까지 나는 너무나 많은 작업을 했고, 끝없는 변화를 시도했다. 그것을 상징적 기호의 탈피를 의미했다. 다시 말해 평면에서 입체공간의 무색이라는 거이었다

지난날 파생적 형상에 대한 흥미가 삶에 대한 나의 집념이었다면 이것은 정신적 심상의 변화를 의미한다. 곧 가장 순수하고 가장 원시적인 자연의 창세이다.

나의 생에 대한 고뇌는 광대한 우주, 그 끝은 무엇일 것이며, 예술가는 그 자유로운 공간과 어떤 대화를 나눌 수 없을까라는 것이었다. 꿈은 한이 없고 광대한 공간에는 밝고 투명한 세계가 있다. 그곳은 아직 인간이 도달할 수 없는 「성역」이다라는 생각이 들었다.

날으는 미물들, 파생하는 생명의 원천, 호흡하는 물체...이 모든 물체는 그들간의 밀어(密語)를 갖고 있을 것이다. 어쩌면 침묵만이 있을지도 모른다. 이런 생각에서 나온 신비와 환상의 공간이 치기어린 허상이라고 비웃을지도 모를 일이다.

그리고 나는 나의 표현방법을 항상 변화시켜 보았다. 그 변화가 새롭다, 새롭지 않다 해도 아무 관계가 없다. 그 모든 문제는 결국 나에게 있을 뿐이다.

나는 어떤 일에 감동을 받거나 고독할 때 그 상황을 화폭에 그림으로써 마음의 안정을 찾으며 때로는 행복감을 느끼기도 했다. 그러면서 오랫동안 나는 나의 작품과 대화를 해 온 것이다. 기호의 공간으로 표현한 작품은 내 마음에 머물던 한 순간의 기록이었을 뿐이며, 그것은 미화하거나 박식을 내세우려던 것도 아니었다. 나는 우주의 고독속에 헤메는 망상이라 해도 좋고 감상(感傷)이라해도 좋다. 결국 화가는 자기와 끝없이 투쟁해야 하는 것일 테니까.

파울 클레의 공간, 밀레의 동화, 샤갈의 회상, 박수근의 향토내... 유명한 내가들노 설국은 사기의 시속에 파묻혀 자신과의 밀어를 계속했던 것인지도 모른다.

그리고 나의 밀어는 광대한 우주를 마음대로 상상할 수도 있는가 하면 아주 작은 한 인간의 생의 기호일 수도 있는 것이다.

나는 그것을 신앙심과 직결시켜 나갈 수밖에 없다고 생각하며, 흰 공간속에 기도하듯 빨려 들어가고 있다.

※『계간미술』 1983년 여름호 게재

예술과 과학과 기업의 만남

강환섭

나는 자식을 둘 두었는데, 지금은 다 자라 결혼을 하여 각기 독립했다. 이제 자식 키우는 걱정은 안해도 되게 되었다. 생활에 가쁜 숨을 한 숨 돌리게 된 셈이다.

위인 아들은 과학도로서 어떤 연구소에 근무하고 있고, 아래인 딸은 미술학도로서 결혼 후에도 아직 틈틈이 화업(畫業)을 닦고 있다. 이렇게 서로 다른 길을 가고 있는 자식들을 보면서, 나는 마음 흐뭇해다. 어느 아비가 그렇지 않으리오마는, 예술을 하면서도 과학에 관심이 많은 나로서는 한 자식이 내 뒤를 잇고 있고 또 한 자식이 내가 관심하는 과학을 하고 있으니, 여간만 든든한 생각이 드는 것이 아니다.

예술과 과학─얼핏 보면, 이 둘은 아주 상이한 분야로 보인다. 하지만 생판 달라 보이면서도 기실 가까운 관계에 있다. 그 뜻과 쓰임새를 정확히 모르지만, 요즈음 컴퓨터가 시대의 새로운 총아(寵兒)로 각광을 받으면서 신어(新語)로 등장하게 된 소프트웨어니 하드웨어니 하는 용어를 빌어서 말하자면, 예술은 소프트웨어적이고 과학은 하드웨어적이라고 할 수 있지 않을까 생각해 본다.

쉽게 말해서, 하드웨어는 터미널이니 테이터 레코더니 디스크 드라이브니 프린터니 워드 프로세서니 하며 컴퓨터를 이루고 있는 기기(器機) 자체이고, 소프트웨어는 월급 계산이니 게임 놀이니 그림 그리기니 하여 컴퓨터를 운용(運用)하는 프로그램이므로, 나는 굳이 예술과 과학을 이 소프트웨어와 하드웨어에 비교하는 것이다.

그런데 컴퓨터에 있어서 컴퓨터가 제 구실을 하려면, 기기만 있고 프로그램이 없어도 아니되고 프로그램만 있고 기기가 없어도 역시 안된다. 마찬가지로, 사회에 있어서 사회가 잘 돌아가려면, 예술만 성하고 과학이 쇠해도 아니되고 과학만 발전하고

예술이 퇴영해도 아니된다. 이 둘은 함께 성하고 발전해야 한다. 한 가정의 아내와 남편처럼 어느 한 쪽이 기울어서는 안된다.

예술과 과학만이 그런 것이 아니다. 철학과 역사, 정치와 경제, 종교와 기업 등 모든 것이 그러하다. 무릇 모든 분야의 학문이 보조를 맞추어서 함께 발전해 나가야 하는 것이다.

이 함께라는 말에는 조화의 의미가 들어 있다. 가령 한 곡의 실내악(室內樂)을 두고 이야기 해보자. 제 1바이얼린, 제 2바이얼린, 비올라, 첼로, 피아노로 구성되는 5중주(五重奏)의 경우, 이들 다섯악기는 각기가 맡은 악보를 연주하면서도 결국은 하나의 악곡을 위해서 조화(調和)를 꾀한다. 이른바 앙상블을 이루려고 하는 것이다. 사회도 이러한 음악과 같아, 그 구성요소들이 앙상블을 이룰 때, 그 사회는 바람직한 사회로 발전해 간다고 하겠다.

나의 청년 시절, 명동에는 문학·미술·음악 공부하는 사람은 말할 것도 없이 물리·화학·의학 공부하는 사람과 정치·법률·경제 공부하는 사람 그리고 역사·철학·신학 공부하는 사람 등 갖가지 사람들이 모여 무척 다채로웠다. 6·25사변 통에 공부를 제대로 할 수 없었던 청년들이, 환도한 폐허의 명동에서 만나 새로운 희망으로 지식을 갈구하며 지적(知的) 탐험을 즐겼다. 예술과 과학과 역사와 철학이 서로 만나 지적 교환(交歡)을 통해 우의를 나누었던 것이다.

그때 명동의 분위기는 흡사 '라 벨 에폭 시대의 '에콜 드 파리'를 연상하게 했다. 전쟁으로 무수히 탄흔(彈痕)이 뿌려진, 무너지다 남은 벽너머로 폐허가 더미를 이루고 있어도 그 위로 펼쳐진 하늘이 푸르듯이, 명동에 모이는 청년들의 에스프리는 투명하리만치 맑았다. 실로 아름다운 시절의 아름다운 풍경이었다.

잡지에서 보기도 하고 직접 갔다가 온 친구들에게서 들은바이지만, 프랑스 파리의 문화전당(殿堂) <퐁피두 센터>는 가히 장관(壯觀)이라고 한다. 그 예술적인 외장(外裝)하며 색채하고 초현대적인 구조(構造)와 매머드한 규모는 탄성을 금할 수 없게 한다고 한다. 처음에 놀라서 다소 얼떨하지만, 곧 야릇한 미적(美的) 감흥에 사로잡히게 되고, 급기야는 신비스러움마저 느끼게 된단다. 그것은 그야말로 예술과 과학이 만난 조화의 극치가 자아내는 아름다움이기 때문이다.

일반적으로 빌딩은 과학기술에 속하는 배선이나 배관 또는 열처리장치는 겉으로 드러나지 않게 구조물 속으로 감추기 마련인데, <퐁피두 센터>는 그런 케케묵은 기존의 상식을 저버리고 자기의 내심(內心)을 추호도 숨김이 없이 자연스럽게 바깥으로 드러내어 미묘한 미(美)를 얻고 있다. 세계에서 또다른 하나를 찾아볼 수 없는, 유독(唯獨)한 걸물(傑物)임에 틀림없다.

징그러운 오장육부를 온통 드러낸 듯한 <퐁피두 센터>가 오히려 신기한 미적 감흥을 불러일으켜서, 파리를 찾는 관광객이면 빠짐 없이 그곳을 찾아보는 까닭은 과연 어디에서 기인하는 것일까. 그것은 자명한데, 예술과 과학의 조화스러운 만남이 자아내는 아름다움에서 비롯한다. 그것은 하나의 예술 작품이자 메카니즘의 결정체(結晶体)요, 만남이 낳은 눈부신 업적이다.

<퐁피두 센터>의 건립은 시초에서부터 그랬지만 중도에도 세찬 반발을 샀다. 나폴레옹 시대에 이미 미래를 내다보는 안목으로 치밀하게 계산된 계획도시로 세워져 오늘날에 우아한 조화미로 우리를 매혹하는 파리 시민은 그것의 건립에 애초부터 반대했다. 비정해 보이는 강철 골조가 올라가고 굵고 가는 파이프가 잇대어지는 것을 보고서는 식자(識者)들까지 합세하여 크게 노해 거세게 반대했다. 그래서 기어이 공사는 중단되었다. 하지만 당시의 대통령 퐁피두는 그의 소신을 굽히지 않고 마침내 결단을 내렸으니, 공사의 해머 소리는 다시 울렸다.

이러한 우여곡절 끝에 건물이 완공되자, 새로운 아름다움을 발견한 파리 시민과 식자들은 퐁피두 대통령의 혜안(慧眼)을 비로소 알게 되었다. 그래서 건물 이름을 그의 이름을 따서 <퐁피두 센터>라고 붙였다. 숱한 편견과 외롭게 홀로 싸운 퐁피두가 승리한 것이다. 그리고 싸움에 진 파리 시민들도 뒤늦게나마 부끄러운 패자(敗者)에서 부활하여 떳떳한 승자가 되었다.

이 <퐁피두 센터>가 웅변해 주는, 예술과 과학의 조화스러운 만남이 자아내는 아름다움, 그것은 오래두고 빛날 것이다. 그리고 사람들은 그것에서 참으로 값진 교훈을 배울 것이다.

그것은 연장되어 예술과 과학, 더 나아가 기업과의 만남이 되고, 그 만남은 조화를 이루고, 또 그 조화는 아름다움을 만들어내야 한다. 이제 기업도 예술과 같기 때문이다. 오늘의 기업은 어제의 기업과 다르다. 현대 기업은 이윤만 추구하는 추악한 짐승이 아니라 향기를 발하는 사향 노루이기도 한 것이다.

나의 자식들과 같은 또래의 젊은, 기업에 종사하는 남녀 사원들의 슬기로움을 나는 믿고 있다. 예술과 과학 그리고 기업과 철학을 사랑할 줄 아는 젊은이는 나의 그리고 우리의 또 직장의 위안이요 희망이자 재산이 아니고 무엇이겠는가. 그들에 대한 사랑이 넘치매 믿음이 솟구치고 소망이 크낙하다.

※『럭키금성그룹』 1983년 11월호 게재

지난 세월의 수많은 만남을 생각하며

강환섭

1957년부터 4년간의 일이다. 당시 나는 예술과 인생의 참뜻을 찾아 명동 뒷골목의 술집들을 들락거리기 일쑤였다. 그때 청동다방에서의 공초(空超) 오상순 시인과의 만남은 지금도 잊지 못할 추억으로 남아 있다. 줄담배 연기 속에서의 그의 침묵은 무엇인가를 깨닫게 하는 철학과도 같았기 때문이다. 그런데 온화하고 단정한 몸가짐을 한 그리고 말없이 섬세한 화풍을 구사해 온 노수현 화백은 공초의 인상과 너무나도 닮았다. 어느 늦가을, 남루한 레인코트를 입은 이중섭 화백이 골목으로 사라지는 모습을 본 것도 이 시절이었다. 고독과 비애 속에서 처자와 생이별을 한 화백의 애수어린 인상은 당시 나에겐 너무나 큰 충격이었다.

1960년, 지금은 없어진 소공동의 중앙공보관에서 나는 개인전을 가진 적이 있다. 그때 액자가 없어 걱정이었는데, 마침 이철이 화백의 호의로 학교에서 쓰다 남은 흰 석고틀(교훈 같은 것을 넣는)을 빌릴 수 있었다. 그래도 나는 운이 좋았다. 파리에서 활동하는 한묵 화백의 도불전(渡佛展)이 내 전시회와 같은 장소, 같은 시기에 열렸기 때문인지 많은 화가들이 내 작품까지도 관람해 주었다. 게다가 김기창·박래현 화백이 내 작품 2점을 사주었으니 그 이상의 행운이 어디 있겠는가.

그 당시 명동의 뒷골목은 예술가들의 거리였고, 은성(銀星)이란 술집은 모든 장르의 예술가들이 모이는 종합예술의 집합소 같은 곳이었다. 그곳에서 명공예가인 박성삼(朴星三)씨를 만났는데, 날카로운 선 위주의 작품을 통해 내면의 고뇌를 성찰케 했던 송병돈 교수도 그 자리에 있었다. 그후 얼마 되지 않아 송 교수는 가난 속에 운명하고 말았다. 그때 교정에서의 송별 장면은 영원히 잊을 수 없다. 눈 오는 날, 제자들이 부른 송 교수의 애창곡이 회색 공간을 메아리 없이 흩어져 갔다.

얼마가 지난 후 종로 뒷골목의 한 막걸리집에서 설익은 나의 예술론을 말없이 들어주던 박수근 화백과 외국인 저택에서 동시에 초대전을 가졌던 추억 등은 새롭기만 하다.

얼마전 타계한 남관 화백과 차를 마시면서도 나는 미술에 대한 이야기를 전혀 꺼내지 못했다. 이미 암시적인 기호가 그의 예술세계를 대변했기 때문이다.

이당 김은호 화백이 언젠가 나에게 혼자말처럼 "언제 마음대로 작품할 수 있을까"라고 말한 적이 있다. 이런 말을 듣고 나는 이 노(老)미술가의 끝없는 탐구열에 감동했었다. 국보적인 존재였던 그에게는 다른 면을 보는 깊은 뜻이 있었던 것 같다.

지난 세월동안 무수히 만났던 유명·무명의 창조자들이 명멸해 간다. 이들을 통해 새로운 일을 경험한다는 것은 얼마나 즐거운 일인가. 이러한 경험의 토대 위에 존재의 의미를 부여하고 무한의 상상세계를 그려, 마음과 몸을 도원(桃園)의 경지에 도달시켜보려고 한다. 나에게 있어 도원의 경지는 산과 계곡과 물과 안개가 아닌 현대인의 정신적 무아의 경지인 것이다. 언젠가는 보지 못한 무아의 경지·4차원의 세계를 구상할 것이며, 환상과 희열 사이를 왕래할 수 있을 것이다. 위대한 선배들처럼 말이다.

※『가나아트』 1990년 7·8월호 게재

이달의 작품

강환섭의 판화

윤명로(화가, 서울대학교 명예교수)

우리나라의 판화의 뿌리는 1966년 경주 불국사 석가탑에서 나온 금동 사리함에서, 속세로 돌아온 금동불견탄에까지 거슬러 올라간다. 이것은 지금으로부터 한 천이백년 전의 것으로서 세계에서 가장 오래된 판화의 역사를 실제로 증거하는 것이다. 그리고 고려 시대와 조선 시대에 걸쳐 우리나라 판화는 불교, 유교, 도교와 이른바 원시 종교의 하나인 샤아머니즘과의 관계 속에서 발전하여 수많은 유산이 남아 있다. 특히 조선 시대의 판화들 가운데는 이름 없는 판화가들의 손으로 제작되어 서민들의 생활 공간 속에서 사랑을 받으면서 지금까지 남아 있는 여러 가지 판화들이 있다. 적게는 떡에다 무늬를 찍어 냈던 떡살무늬나 편지 종이에 찍었던 장식무늬나 삼재를 몰아 내는 부적 따위로부터 크게는 산수화, 화조화, 풍경화, 지리 풍속도, 문방구화, 문자화 따위에 이르기까지 판화로 제작하여 그 소재가 여러 가지로 풍요했음을 보여 주고 있다. 그런데 이렇게 긴 우리나라 판화의 전통이 조선 시대의 몰락과 더불어 일본 제국주의의 조선 문화 말살 정책에 따르는 기나긴 세월을 거쳐 육이오 전쟁에 이르기까지 완전히 단절되고 말았다. 그러다가 오십년대가 끝날 무렵부터 몇몇 작가들이 넉넉치 않은 환경 속에서 우리나라 판화의 전통을 앞장서서 되찾아 내고 이어 보려는 움직임을 일으켰다.

판화가 강환섭은 이들 가운데에 한 사람으로서 화단에 발을 들여놓으면서부터 지금까지 삼십년 가까이를 판화만을 제작하면서 살아온 어쩌면 미욱할 만큼 한 우물만을 파 왔던 작가이다. 한때 후진들을 가르치기 위해서 교단에 섰던 것말고는 그의 일자리는 늘 판화만을 제작하는 공방이었다. 그는 특별히 누구한테 판화를 배웠던 것이 아니다. 오직 타고난 스스로의 "쟁이" 기질을 용케도 판화와 걸맞추어 살아온 작가다. 그가 추구하는 작품의 세계는 걸핏하면 스스로가 진보적이라고 뽐내기를 잘하는 이른바 전위적인 작가들의 세계와는 거리가 멀다. 그리고 그는 낡은 옷과 새 옷을 계절따라 갈아 입는 시의에 민감한 작가도 아니다. 그래서 그의 작품은 이해하기 어렵다거나 기교만을 내세웠다거나 하는 작품 따위와도 거리가 멀다.

그는 외골스럽게도 목판이라는 전통적인 판화의 재료를 사용하면서도 누구나 친근감을 느끼고 접근할 수 있는 작품을 만들어 내고 있다. 때로는 목판 대신에 두꺼운 종이를 오리거나 파내서 그 위에 형상을 만들고 잉크를 올려서 찍어 내기도 하고 때로는 화포에 유채를 사용하여 작품을 만들어 내기도 하지만 그가 표현하는 세계는 지극히 설화적이거나 전승적인 내용이 중심을 이룬다. 그렇다고 그가 즐겨 다루고 있는 설화적인 형상들을 설명하거나 번역해 버리는 일은 하지 않는다. 이른바 사실주의 작가들처럼 대상의 실제감을 나타내기 위해서 화려한 빛깔이나 원근이나 명암 따위를 사용하지 않고 검정색과 흰색의 강한 대비만을 사용해서 그가 표현하고자 하는 모든 것을 함축시킨다. 날카롭게 잘리고 파낸 형태와 절제된 빛깔들, 이것은 판화가 그림과 다른 뚜렷한 특징 가운데에 하나인데, 판화가 강환섭은 이러한 특징을 폭넓게 살려서 그의 체취가 담긴 작품들을 만들어 내고 있다. 다만 판화가 서민을 위한 것이라는 지나친 자의식 때문에 아직도 그의 개성이 작품에 우선하지 못하고 있지만 어쩌면 이런 점이 판화가 강환섭의 매력인지도 모르겠다.

※『뿌리깊은나무』 1978년 9월호 게재

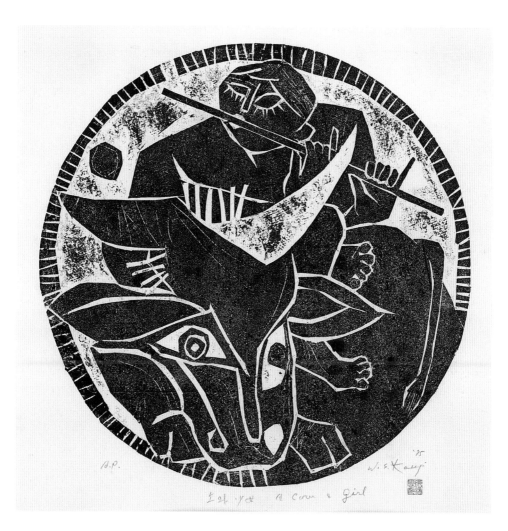

『뿌리깊은나무』 1978년 9월호에 실린 강환섭의 작품 <소와 소녀(피리)>.

오늘의 작가연구: 강환섭
꾸밈없는 삶과 예술의 교감

유준상(미술평론가)

유형화시킬 수 없는 작가상

강환섭의 미술을 말한다는건 결코 쉬운 일이 아니다. 그의 미술이 어렵다거나 가치가 없다는 뜻은 아니다. 그의 미술을 하나의 유형으로 틀잡아서 말하는게 어렵다는 이야기이다.

이것은 그의 미술을 일정한 유형으로 확인된 길목으로 유도하는게 어렵다는 뜻으로도 통한다. 다르게 빗대면 입체파라는 이름을 사용하지 않고 피카소의 미술을 말하는게 어려운 경우로도 비유될 수 있다.

강환섭에 관해서 우리들이 공통적으로 확인하는건 그가 그리는 사람이라는 한가지 사실뿐이다. 여기서는 누구도 이론이 없다. 그래서 강환섭은 미술을 하는 사람이다라는 전제로부터 그의 예술을 검토하기 시작해보기로 한다. 이 글은 결국 강환섭과 그의 미술에 관해서 알아보는 목적이니까. 미술을 한다는건 결국 그것을 실천하는 한 개별로부터 실제적으로 나타난다. 이것을 제법한 글귀로 정리하면 다음처럼 되겠다.

한 미술가의 개성이 하나의 기능속에서 자신을 표현하는 능력......곧 미술에 관한 사상과 미술에 관한 일 사이에 수수께끼 같은 등가치성이 발현된다는건, 종이 위에 무언가를 그리거나 혹은 캔버스 위에 물감을 칠하는 일은, 바로 그렇게 일하는 순간에 그 미술가의 개별성 내지는 정신성이 발현된다...고.
이것은 허버트 리드의 정의이지만 이러한 글귀는 강환섭의 미술에도 그대로 적용된다. 그는 40년 이상을 이러한 미술의 일을 가지고 자신의 삶을 확인해왔기 때문이다.

유파에 얽매임 없는 순진한 출발

강환섭에겐 미술의 선후배가 없다. 그것은 그가 본뜨거나 동조해야 할 표현법이나 유형이 없었다는 뜻으로도 통한다.

고갱과 모리스 드니의 관계 같은 게 없었다는 이야기이며 또는 당대에 유행했던 앵포르멜이라던가 팝아트 등의 유형을 자신의 미술표지의 스로우건으로 나부끼며 동조하지도 않았고 횡렬(橫列)의 이익집단 속의 하나도 아니었다는 뜻이다.

강환섭의 미술이라는 「일」이 유형이 아니라는 건 그가 외톨이라는 뜻이며, 그 외톨의 존재 이유인 내적인 도덕성을 발전시켜서 그가 하고 싶은 미술, 즉 남이 하는 것을 본뜨거나 따르지 않는 미술을, 오늘까지 해오고 있다는 뜻이다.

이건 그의 개성이 독특하다는 건 결코 아니지만 특기해야 할 사실임에는 틀림이 없다. 일상적인 전문(傳聞)으로서의 강환섭을 착하고 고지식하다고 사람들이 평하는건 이러한 그의 선(善)의 개념 때문이라고 필자는 생각하고 있다. 그리고 그가 말하는 「생(生)과 예술의 관련」이란 이러한 고민을 말하는 것으로 생각된다.

여기서 강환섭의 작품들을 눈여겨보기로 하자. 미술의 이야기는 어떻게든 작품으로부터 시작되어야 하겠기 때문이다. 이들은 1960년을 전후한 무렵부터 현재까지의 대략 20년이상의 기간동안에 제작된 강환섭들이다. 여기서 우리들이 한눈으로 알 수 있는건 이들이 하나의 유형을 따라 동일인의 작품이라고 말할 수 없을만큼 다양하다는 점이다. 여러 작가의 작품들을 한자리에 모아놓았다는 인상이 없지도 않다.

먼저 1960년대 초반에 발표한 「환상」「소녀」「고사(古寺)의 염(念)」 등을 보자. 「소녀」와 「환상」에서 당시의 한국 현대미술의 대표적인 유형으로 강요되었던 이른바 앵포르멜 미학의 발상을 읽을 수 있다. 짙은 마티엘과 원생미술(原生美術)의 본보기를 본뜨는 그의 외로운 작업이 지난 20년전의 회고로 되살아난다는 느낌이다. 필경 이러한 표지(標識)에 의해서 당시의 강환섭은 한국미술 사회속의 자신을 확인해보려 했던 것인지도 모른다.

「고사의 염」은 강환섭의 본령으로서의 미술표지이며 그의 예술발상이 다분히 문학적인 지반으로부터 환기되고 있음을 엿볼 수 있다. 통례적인 사생이나 소묘의 훈련이나 학습으로부터는 어차피 거리가 있는 미술형식이다. 이것은 미술에 관한 그의 지식이 사회적 관계 혹은 사회적 관념으로서의 숙달과 학습과정을 통해 저축된 게 아니라는 것을 말해주며, 순수하게 개별적인 발생의 단계로부터 환기되어 왔다는 징표라 하겠다.

석탑, 문, 엽전, 기마상 등의 한국적인 이미지가 매우 도식적인 선묘로 확인되고 있으며 파도처럼 반복되는 단순한 패턴 등의 장식적인 모늬들도 여백이 매꾸어져있는 치졸할이만큼의 평면을 보여주고 있다.

1964년에 제작된 「구성」은 전기한 흑백대비로서의 수직적인 선맥의 구도보다는 한결 자유롭고 풍부한 색면으로 구성된 서정적 직시의 추상세계를 보여주고 있다. 왼쪽 윗부분의 둥글게 붉은 치차(齒車)처럼 감겨진 무늬의 패턴은 화면의 다른 곳에서도 반복되고 있으며 원시감정으로서의 표상형식이 강하게 느껴진다.

앞으로도 그렇지만, 강환섭의 회화는 인간적 관념의 예스러운 아쉬움의 흔적같은 미분화된 내용이 공시적(共時的)으로 화면 전체를 지배한다는 느낌이 짙다. 앞에서도 잠깐 지적했듯이 그의 미술지식은 객관적으로 파악된 반성의식을 근거로 해서 드러나는 경우가 거의 드물며 매우 주체적인 관념기호들에 의해서 늘 환기된다고 말할 수 있겠다.

그리고 이러한 결과로 장식적인 의도가 그의 화면을 지배하게 된다고 생각되며, 그의 기법이 칠하거나 그리는 회화형식에서 보다 판화(주로 목판화) 형식에서 두드러지게 된다. 다르게 말해서 어떤 관념이 미리 있고 다음으로 그것을 의도하는 일이 뒤따르며 이러한 경과가 나무의 표면을 파거나 구획해서 그것을 찍어내는데서 두드러진다는 것이다.

환상적으로 나타난 성역의 이야기

1970년대초에 제작된 「환상」이라던가 「기원」 등의 목판화가 이상의 경과를 증명해주고 있다.

강환섭의 개인적이고 은밀한 이야기가 자족적인 언어로서 말벗이 되기 시작하는건 근래의 일이다. 이제까지 어떤 의도가 먼저 있고 다음으로 그것을 형식화하는 선택의 어려움 때문에 이렇게도 나타나고 저렇게도 나타나던 시기가 지나갔다는 뜻이다.

이것을 비유적으로 표현하면 문법의 맥이 불투명한채 여러 가지 낱말들이 잡다하게 혼재하던 시절이 정돈되기 시작했다는 이야기이다.

1970년대 후반부터 강환섭의 화면에 물방울처럼 투명하게 가느다란 줄기로 발아하는 환상적인 생태가 보이기 시작한다. 「들녘」「꽃의 꿈」「무지개」 등의 이러한 예인데 그 자신의 말을 빌자면 『맑고 깨끗한 공간을』 그리고 싶다는 것이다.

『꿈은 한(限)이 없다. 광대한 공간속에 밝고 투명한 세계가 있다. 그곳은 아직 인간이 도달할 수 없는 「성역」이다. 여기는 오염되지 않은 공간이다』……라고 말한다.

이것은 글귀로 번안된 문체적인 카테고리 안에서의 그의 세계이지만, 이 글을 통해 우리는 그의 선성을 얼마간 감지해볼수는 있겠다. 1970년대 말부터 보여주기 시작한 그의 환상세계는, 가령 몽환적이라던가 비극적이라던가 하는 인접영역으로서의 환상의 유형하고는 근원적으로 다른 인식과 감정이 혼혈아처럼 반죽된 유토피아적이고 우화적(童話的) 환상의 세계라고 규정지워볼 수 있겠다.

생물학적 현상으로서의 예술희구가 짙다는 이야기이다. 그리고 이러한 징표는 그의 미술이 평가나 참여로서의 미술이 아니라고 치졸할만큼의 단순소박한 내선(內線)으로부터 싹터왔음을 말해주는거와 같다. 그의 변모가 어떤 주제로부터도 자유롭고 그의 기법이 어떤 유형으로부터도 구속되지 않는 그나름의 표현으로 이렇게도 저렇게도 달라져왔다는건 결국 그의 체액의 문제 때문일 것이다.

인간성이 강조된 예술의 의의

강환섭의 미술은 어떤 유파라던가 전통이라던가 하는 테두리 밖에서 나타나는 미술이며, 그것은 시대와 지역을 초월해서 언제나 인간의 마음과 손을 통해서 나타나는 그러한 미술이라고 생각된다. 예술가의 비극성을 흔히 자신의 시대를 초월하려는 선취성으로 해석하는 예가 있지만 결국은 예술의 뜻과 사회적 욕망의 갈등속에서 나타난다는걸 우리는 알고 있다. 미술의 비극은 그 자체의 비극은 아니며 그것이 놓이는 사회적인 위치와 평가 때문에 야기된다. 한 미술가는 벌써 사회적이고 역사적이라는 실체이기 때문일 것이다.

강환섭의 미술의 다양한 변모는 그의 채액의 수시적(隋時的)인 양상인 것이며, 시류와 기존의 유형을 전제할 때 그의 미술은 보이지 않는다. 미술은 미술가의 일이며 미술이 있기 전에 사람이 있었다는 발생학은 바로 강환섭의 경우이다. 동시에 강환섭은 한국이라는 사회의 문화적 결정요인과 개인의 미술사에 관해서 일깨워주는 바가 있다. 그리고 그 궁극에 미술을 걸작의 결과로서만 인식해온 우리들의 선입견에 대한 반성의 단계가 기다리고 있다.

도대체 사람들은 피카소나 다빈치같은 천재를 어떻게 알고 있다는 걸까....... 왜 이들에 관한 미술지식을 소유하려는거며 그것으로 자부한다는 걸까.......

강환섭의 무명성

이러한 강환섭은 따라서 그렇게 알려진 미술가는 아니다. 그를 모르는 사람들이 많다는 뜻이다. 그를 모른다는건 그가 그렇게 유명하지 않다는 까닭이겠고 앞서 말한대로 여러가지 사회적 현상으로서의 원인이 있을테지만 그 가운데서 강환섭의 본성과 밀접하게 관련되는 것으로 보여지는 인과를 하나 든다면 그의 너무나도 비세속적인 예술적자세를 들 수 있다.

어떤 미술가가 유명해지는 원인을 노디에라는 사람은 책략이라고 간파했고, 니체는 폭력이라고 간단하게 규정짓는다. 구루노라는 사람의 관찰처럼 그것은 어쩌면 주택복권에 당첨하는 행운같은 우발적인 것인지도 모른다. 어떻든 피카소는 그의 명성에 못잖은 악명으로서의 20세기 최대의 속물이라는 평가도 있듯이......

강환섭의 무명성은 그의 미술이 그렇다는건 아니다. 그러면서도 그가 오늘까지 미술의 일을 견지해올수 있었던건 그의 미술가적 기능의 덕분이다. 대부분의 그의 연배에 속하는 미술가들이 타락하여 사라져없어진건 기능을 잃었으면서도 하찮은 권위만을 내세웠던 것과 좋은 대조를 이룬다.

한 미술가는 처음 순수한 사적인 기호로서 그림을 그리고 그러므로해서 자신의 예술잠재를 확인하는, 실기실안의 그 순수배양의 분위기속에서 자라난다. 그러나 언제인가는 불가피하게 실기실 밖으로 나서야하며 작품을 전시하고 교섭하는 사회적 문맥속에서 더 넓게 공식화하게 마련이다. 이러한 순수자율로서의 미술의 가치와 사회의 현상은 늘 연쇄반응으로 얽히는것이며 이것의 극복(종합)이 사실상 미술의 역사인 것이었다.

강환섭은 누구나 그렇듯이 처음 그의 정신물리학적인 프로세스의 외형화로서의 그림을 그리는 즐거움으로부터 미술을 시작했으며, 사회적 표지로서의 미술학교라던가 미술단체의 유형 속에서 자신을 확인하는 경과로부터는 멀어져 있었다. 그것은 1950년대를 전후한 시기였으며 한국사회 그것이 크게 혼동스러운 지경에 있던 시절이었다. 그에겐 선후배라는 계층의 수직맥과 동기라는 집단이익으로서의 횡적인 순수감정의 유발맥이 없다. 강환섭은 오직 미술을 좋아하고 그것을 실천하는 힌 인긴에 불과했다.

 1954년 당시의 국전에 출품하여 입선되며 이러한 사회적 교섭의 결과가 그를 실기실안의 미술가로부터 사회속의 미술가로 의식하게 만든다. 동시에 이러한 계기는 미술이 순수하게 사적인것이 아니라 사회적·문화적 결정요인과의 함수관계에 있다는 걸 알아차리게 한다. 그의 은밀한 오직 그림이 좋아서 그린다는 아르카이즘은 여기서 끝난다. 그림은 그저 그리는게 아니라 어떻게 그려야 하는가가 그의 새로운 관심이 된다. 이 무렵의 사정은 그 자신 다음처럼 회고한다.

「미(美)의 의미를 찾기 시작한 나는 나의 환경과 더불어 생(生) 그리고 예술의 관련에 대한 막연한 고민이 나의 머리를 지배하고 있었다」……고.

 이것이 결국 강환섭 미술의 한 특질을 낳게 되었다고 할 수 있으며, 그의 무명성을 넘어선 예술가로서 이야기하게 되는 것이다.

※『계간미술』 1983년 여름호 게재

서양화가 강환섭

【생(生)】

차미례(저널리스트)

서양화가 강환섭의 작품에서 우리는 물방울처럼 투명한 동심의 꿈이 순간순간 자라나 가지를 뻗고 영롱한 색채와 공간감의 깊이 속에서 정착한 것을 보게 된다. 류(流)와 파(派)를 가를 수 없는 다양한 조형방법과 환상적인 작품세계로 유명한 강환섭은 그러나 매우 난해한 작가이다. 작품보다는 사람이 그렇다. 작업실 속에 숨어살다시피하여 미술계에서조차 얼굴보다는 작품만이 알려져 있는 점, 자신을 규정(?)지으려는 어떤 평론이나 저널리즘도 천적으로 여기는 점, 30년 가까운 작품상의 섭렵을 정리하거나 내보이지 않고 산더미같은 작품을 끌어안고 있는 점이 모두 그렇다.

『내보이고 설명하고 하는 일이 모두 작가 본연의 임무와는 동떨어진 것이지요. 작가는 자기가 무엇을 하고 있는가, 무엇을 해야 할 것인가로 부단히 고민해야 하고 자신의 생리와 현실에 부닥쳐서 느끼는 여러 가지를 적절하고 날카롭게 승화시켜 가야 합니다. 어떤 유형만을 고집하거나 철학적 의미를 억지로 부여해서는 안 되지요.』

두 사람이 들어서기에도 비좁은, 손발이 떨어져 나가게 추운 작업실은 사면벽에 캔버스와 판화의 종이뭉치들이 빼곡히 들어차 있고 외풍을 막기 위해 둘러친 비닐창 밑으로 연탄난로 피우는 연기가 가득 차 있다.

원시미술에 가까운 생동감 넘치는 판화들, 꿈과 환상을 노래하는 그 아름다운 그림들의 산실치고는 너무도 살벌하고 혹독한 환경이다.

『작가는 몸부림치고 고민하고 고생해야 하지만 뭐 일부러 그런 건 아닙니다. 작품 말고 다른 일에 신경을 못 쓰고 무능해서 그렇지요. 내가 주로 쓰는 색은 토속적이고 따뜻한 색, 환상적이고 화려한 색인데다 작품내용도 시기에 따라 무척 많이 변해 왔어요. 그리는 게 즐겁고 바꿔가는 게 즐거워서지요. 판화도 유화로 하도(下圖)를 여러 점 그려 놓고 제작에 들어가지만 수없이 반복하다 보니 10년 넘도록 완성 못 한 것도 많습니다.』

54년 3회 국전을 통해 화단에 나온 강환섭은 60년대 미국에서의 두 차례 초대전(사우스다코타대학, 우에스토마대학)을 비롯하여 미국 전역에서 작품전을 가졌고 동양인으로서는 드물게 현지신문과 전문지에 평이 게재되기도 했다. 이 당시의 그는 거의 상형문자에 가까운 추상화를 제작하며 「프리미티브 아트」라 주장하고 있었는데 해외신문들로부터는 「토속적이며 시정(詩情) 넘치는 환상세계」라는 평을 들었다. 캘리포니아 파사데나에서의 개인전은 그 중 가장 그의 인상에 남는 것이다.

『그 당시는 평면적인 조형에 몰두했으나 최근엔 종교적인 주제, 심성의 깊이를 추구해나가고 있습니다. 삶의 문제, 생명의 싹틈에서부터 광대무변한 우주의 세계를 넘나들면서 인간이 도달할 수 없는 밝고 투명한 세계, 생명체의 발아가 형상과 색채로 파악되는 환상의 세계를 표현하게 됩니다.』

그는 80년에 제작한 염색과 채색을 겸한 작품〔생(生)〕을 자신의 대표작으로 선정했다.

『한국경제』 1984년 12월 25일 지면에 실린 강환섭의 작품 <생(生)>.
이 작품은 『미술에세이: 한국미술가 82인의 대표작과 미술판 이야기』에 다시 실렸다.

최근에는 생명, 생존에 관한 제목을 붙이기 좋아하게 됐다면서 고른 작품인데, 그만큼 절실한 생존의 위기를 경험했는가 물으니 『사람이 지저분해서 그렇다』며 한바탕 웃는다.

좋아하는 브라운 계열의 색으로 염색을 하여 물방울의 집합형태와 땅을 뚫고 솟아오르는 생명의 힘을 표현한 이 작품은 이 세계의 모든 물체가 서로 대화를 나누고 있다는 상상으로 즐겁게 그린 작품이다.

『자연계는 과학적이고 질서정연하지만 그 이유는 규명 안 된 게 많습니다. 예컨대 수정(水晶)은 왜 하필 그렇게 결정(結晶)이 되는가, 다른 광석은 왜 그렇지 않는가 등은 생명의 탄생과 마찬가지로 신비의 영역에 속해 있지요. 땅밑의 기포형태를 그린 것은 무(無)에서 발생하는 생명의 힘과 기쁨을 표현한 것입니다.』

너무 시메트릭한 게 싫어서 기포 한 개를 돌출시켰다는 이 작품은 84년 현대미술초대전 출품작을 비롯한 최근작들의 공통점을 압축하고 있다. 바틱 염법의 번짐에서 빛(光)의 세계를 표현하고 그 투명한 질감 위에 채료로 유화를 포개 그려 빛과 색의 깊이의 차이로 환상적인 느낌을 유도한다.

화단에 선후배도 없고, 어떤 스타일을 답습할 만한 스승도 없었으며, 오로지 자기 자신과의 투쟁 속에서 독불장군처럼 외롭게 살아온 강환섭 화백. 그의 작품 속에는 원시와 과학이 공존하고 있으며 냉철하고 치밀한 손작업과 몽환의 세계가 공존하고 있다.

※차미례, 『미술에세이: 한국미술가 82인의 대표작과 미술판 이야기』(1991, 문이당) 게재

강환섭, 소박한 목판화의 즐거움

김진하(나무아트 대표)

강환섭이 이정표의 시집 <달뜨면 씨뿌리리라>의 책 전체를 목판화로 일러스트 작업한 것은 1987년인데 당시 한참 유행하던 젊은 민중미술가들의 출판미술 사이에서, 신선하고도 소박한 향토성과 농민들의 서정을 잘 드러냄으로 당시 이미 화단의 중진인 작가의 노련한 기량을 보여준다. 강환섭은 70년대 이래 몇몇 소설의 표지화를 고무판화로 작업했는데, 이 시집은 표지화 뿐 아니라 내지 삽화 전체를 판각하고, 각 시마다 삽화를 다르게 배치하면서 강환섭의 출판미술의 역량을 보여 준 작업이다.

사실 강환섭은 화단에서 두드러지게 활동한 작가라기보다는 혼자서 독립적으로 움직인 아웃사이더였다. 한국 현대미술이 활화산처럼 타오르던 시기인 1962년부터 72년 사이, 국내보다는 오히려 미국에서 7회의 개인전을 가졌고, 이후에도 집단적인 움직임과는 거리를 둔 채 독자적으로 작업을 진행했다. 그리고 판화가로서의 활동은 소그룹보다는 <한국 현대판화가협회전>이라는 단체의 정기전을 통해서 했다.

강환섭이 표지화 및 내지 일러스트까지 총 20여점의 작품으로 꾸민 이 <달뜨면 씨 뿌리리라>라는 시집은 1987년 당시 고등학교 2학년이었던 학생이자 농민인 이정표가 자신의 삶의 터전인 농촌에서, 자신의 삶의 방식인 농사에 관계된 체험과 단상과 느낌을 읊은 소박한 일기처럼 쓴 시로 구성되었다. 어린 학생의 자기체험적 신변잡기를 중심으로 서술되었으나 곰곰이 읽어보면 당시 농촌현실의 구조적인 문제들이 절로 드러나 있는 시들이다.

이 책에 실린 "가진 거라곤 땅빽기 없는디"라는 시를 보자.

성님이 왔구먼유
땡볕 아래서 하루 점드락 풀 뽑더니
다짜고짜 서울로 가제유
가진 건 논 스무 마지긴데
그걸 팔아 서울서 구멍 가게래두 내래유
워디 말이나 되는 소리유?
공동 묘지 조상들이 버젓이 있는디
죄짓는 거지유. 조상님께 죄짓는 거구만요
가진 거라곤 바싹 마른 논과 숱한 빚뺄기 없는디
워디 그걸 팔고 가겄냐구유
성님은 암말 못하고 돌아갔구먼유

강환섭은 이 어린 소년의 마음과 농촌이란 무대의 정서적/현실적 배경을 자신의 체험처럼 설득력 있게 형상화 했다. 1927년생으로 당시 지천명(知天命)이던 강환섭이 불과 17세 청소년의 눈과 마음으로 이 시들을 시각적으로 판각해 낸 것이다. 시집 전체 삽화를 통하여 어린 시인과 자신의 정서를 통일해 낸 점은 중견작가로서 쉽지 않은 일이었을 것이었다. 즉 당시 강환섭은 삽화가가 아닌 순수한 작가였는데, 유명한 시인도 아닌 무명의 시골 학생의 시집의 삽화를 정성스럽게 작업한 것을 보면 단순히 출판사측의 삽화청탁 보다는 자신의 마음이 우선했기 때문일 것이다.

따지고 보면 강환섭은 목판화나 고무판화보다는 지판화(종이판화)를 많이 제작한 작가였다. 즉 종이판화를 많이 했고, 또 조형적인 맛이나 표현력도 종이판화에서 두드러졌다. 아마도 당시까지 지판화에 천착한 보기 드문 경우였다. 고무판이나 목판화 작업도 거기에 첨가했지만 원천적으로 강환섭은 주변에서 쉽게 볼 수 있는 일상적 재료를 가지고 간접표현의 다양한 맛을 건져 올리는 미학적 자세를 가졌다. 비싸고 훌륭한 재료보다는 주변에서 폐물처럼 떠도는 재료들에, 칼이나 못 정도의 간단한 도구로 별 기술이나 테크닉을 필요로 하지 않는 표현법을 선호했기 때문이다. 이 시집의 삽화들도 마찬

이정표의 시집 『달뜨면 씨뿌리리라』(1987, 한샘) 표지화.

가지다. 고무판 몇 개와 조각도 두어 개, 잉킹을 위한 로울러와 프린팅을 위한 숟가락 정도로 완성해 낸, 이른바 가난한 예술(Poor Art)인 셈이다. 강환섭은 이런 자신의 조형적 방식과 걸맞는 내용의 이 농촌시집을 통하여 원초적인 고무판화의 매력을 십분 보여주고 있다.

70년대 이래로 모더니즘 판화가들은 사실 좋은 잉크와, 장비, 종이 등을 선호했다. 여러 가지 면에서 훌륭한 작업을 하기 위해서다. 그 와중에서 몇몇 작가들은 가장 원시적인 장비만을 가지고 자신의 육체가 반응하는 결과로서의 작업을 시도해 왔는데 최영림, 박수근, 강환섭, 오윤, 이상국 등이 그들이다. 이들은 목판이나 고무판, 칼, 잉크 정도만 가지고 작업을 했다. 장비나 기술이라기보다는 작가의 내면적 정서나 마음, 그리고 그에 반응하는 육체적 표현을 중요시 했다. 그래서 이들의 작업은 가장 원형적이고 원시적인 목판화의 형식을 통하여 작가가 의도하는 핵심적인 내용과 정서를 드러낼 수 있었다. 강환섭이 고무판화로 형상화한 이 시집의 여러 삽화들에서 이러한 싱싱하고 원시적인 맛이 생생하게 살아있음은 당연하다 하겠다. 지금은 보기 힘들어진 이 판각방식은, 그래서 소박한 옛 미술에의 향수를 자극한다. 나이브(Knive)하고 프리미티브(Primitive)한 강환섭의 특성과 개성으로...

※김진하, 『나무거울:출판미술로 본 한국 근·현대목판화』
(2007, 우리미술연구소·품) 게재

작품 해설

작성: 안태연

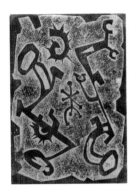

<추념(追念)> (No.1)

강환섭의 화단 데뷔는 1954년 제3회 국전에서의 입선으로 이루어졌지만, 실질적인 활동의 전개는 1960년부터 시작되었다. 이 해 강환섭은 국전에서의 두 번째 입선과 중앙공보관에서의 첫 번째 개인전을 통해 본격적으로 판화를 선보이기 시작했고, 이에 힘입어 이듬해 교직을 그만두고 전업 작가의 길을 선택했다. 제9회 국전에서 입선한 이 작품은 강환섭이 처음으로 발표한 판화이며, 선을 중심으로 한 추성구성을 통해 율동감을 표현하였다.

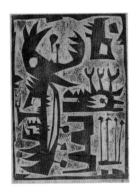

<자아(自我)> (No.10)

1961년 강환섭은 용산 미8군 내부에 작업실을 마련하고 사령부에 부설된 공작실에서 두 번째 개인전을 열었다. 이 작품은 당시 선보인 판화 62점 중 하나로, 오직 흑백만이 존재하는 화면에서 일제히 위쪽으로 성장하는 형태들이 여러모로 상징적이다. 척박한 사막에서 살아남기 위해 잎사귀를 가시로 바꾼 선인장처럼, 전쟁 직후의 궁핍했던 현실에서 예술가로 살아남기 위해 강인한 의지로 무장한 그의 자아를 암시하는 작품이다.

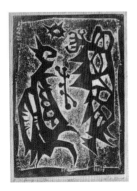

<아(牙)> (No.12)

강환섭은 판화를 제작하기에 앞서 다양한 드로잉을 그렸다. 수정이 사실상 불가능에 가까운 양각 판화의 특성상 계획적인 접근을 토대로 할 수밖에 없었기 때문이다. 이 작품은 <자아> 등과 마찬가지로 1960년대에 그가 즐겨 다룬 예리한 선의 활용을 통하여 전쟁 직후의 비극적인 사회상을 상징적으로 표현하였다. 같이 실린 밑그림은 좌우가 뒤바뀐 채로 그려져 그가 판화의 좌우반전을 의식하고 작품의 구상에 들어갔음을 알 수 있다.

<무제> (No.23)

 강환섭은 1954년 제3회 국전에 유화로 입선하여 화단에 데뷔하였지만, 1960년대에는 대체로 판화에 집중하였으므로 초기의 유화는 많지 않다. 현존하는 유화 중 제작연도가 가장 이른 편인 이 작품은 물감에 모래를 섞어 거친 마티에르를 표현한 점이 인상적으로, 판화와는 차별화된 효과를 보여주지만 한편으로는 그 역시 당시에 화단을 강타한 앵포르멜의 영향에서 자유롭지 못하였음을 드러낸다. 그렇지만 일찍이 혼합매체에 대한 관심을 보여준 사례로 의미가 있다.

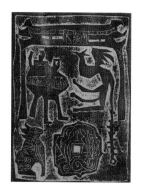

<무제> (No.28)

 1960년대에 강환섭은 판화를 작업하면서 봉황, 향로, 기와지붕 등 한국 전통미술의 도상을 즐겨 등장시켰다. 당시 화단에서 한국성은 작가들에게 중요한 이슈였으므로 강환섭 역시 이러한 흐름에 공감하였다고 해석할 수 있지만, 그렇다고 이러한 작품들을 단순히 소재주의적이라고 단정할 수는 없다. 그에게 있어 전통적인 도상은 단순히 한국성을 내세우기 위하여 채택된 수단에 머무르지 않았고, 이를 매개체로 근원에 대한 탐구를 발전시켜 나갔기 때문이다.

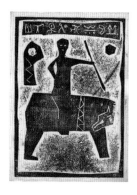

<기사> (No.48)

 1962년 강환섭은 워싱턴의 더 판타지 갤러리와 작품 판매 계약을 체결하고 그 해 12월 사우스다코타 주립대학에서 첫 번째 해외 개인전을 열었다. 이 작품은 당시의 출품작 중 하나로, 영자신문 『더 코리안 리퍼블릭(The Korean Republic)』의 지면에 실렸다. 또한, 이 무렵부터 그는 말을 즐겨 다루었는데, 여기서는 세부묘사를 과감히 생략하고 평면적인 명암 대비를 살려 주제를 단순명쾌하게 부각시켰다. 이후 이 작품은 1963년 그의 첫 번째 판화집에도 수록되었다.

<회상(回想)> (No.52)

1963년 강환섭은 한국미술협회에서 주최한 소품전에 <회상>을 출품하여 장려상을 수상하였는데, 이 작품이 당시의 수상작이었는지에 대한 여부는 사진 기록이 없어 정확히 파악할 수 없다. 그렇지만 1990년대 이후 한국현대판화를 주제로 한 전시에 이 작품이 빈번하게 출품되었음을 고려하면 그 스스로 이 작품에 큰 의미를 부여했음은 분명해 보인다. 선명한 흑백 대비와 예리한 선 처리는 제목에서 암시된 것처럼 나전칠기 등 전통 공예품의 문양을 연상시킨다.

<몽상(夢想)> (No.58)

　이 작품은 1960년대의 지판화 중에서도 꽤 이색적인 부류에 해당한다. 마치 허공을 부유하듯이 배치된 곡선과 원형은 얼핏 호안 미로의 회화를 연상시키는데, 이를 통해 그가 일찍이 초현실주의를 비롯한 모더니즘 미술에 대한 관심을 구체화하였음을 짐작할 수 있다. 녹색 바탕에 어렴풋이 드러난 하얀 곡선들은 철필로 판을 새기는 과정에서 만들어진 것으로, 칼자국의 효과가 선명하게 드러나는 목판화의 선묘와는 다르게 부드럽고 유연한 느낌을 준다.

<생(生)> (No.61)

　1960년대에 강환섭은 판화를 주로 발표하였으나, 유화도 간간히 제작하여 개인전에 함께 선보이곤 했다. 이 작품은 같은 시기의 판화와 긴밀한 관계를 맺고 있다. 지판화에서 줄기차게 등장한 예리한 선적 형태들은 여기서도 마치 꿈틀대는 것처럼 역동적인 에너지를 담고 있으며, 제목도 그러한 의미를 뒷받침하는 것이다. 판화가 아니다보니 색채 대비의 효과는 다소 감소되었으나, 섬세하게 음영을 조절하여 깊이를 더했다.

<대화> (No.66)

　강환섭은 문자를 활용한 추상구성을 시도하기도 했다. 1961년 무렵의 지판화에서부터 등장하는 상형문자가 독립된 작품으로 발전된 사례인데, 흥미롭게도 프랑스에 체류 중이던 이응노와 남관이 문자를 활용한 추상화를 선보였고, 김기창과 김영기 등 동양화가들도 서체를 활용한 문자도를 시도했다. 이는 유사한 시기 거의 동시에 나타난 경향이므로 누가 먼저였는지를 따지는 건 무의미하나, 분명한 점은 강환섭도 문자를 동양적이자 현대적인 요소로서 해석했다는 점이다.

<고지(告知)> (No.68)

　1965년 중앙공보관에서의 개인전을 통해 발표한 작품들은 지판화 기법을 계승하면서도 표현 면에서는 다소 변화된 면모를 보여주었다. 이 작품은 화면을 가득 메운 문양과 기호적 형태의 공존이 선명한 흑백 대비와 더불어 강렬한 인상을 준다. 시사적인 제목을 채택하였지만 무엇을 표현한 것인지 짐작하기가 어려운데, 그가 전통을 통해 근원을 탐구한 걸 생각하면 주술적인 의미를 지닌 만다라나 부적의 형식을 응용한 결과로 생각된다.

<꿈> (No.79)

강환섭은 미군부대에서 해외의 다양한 미술잡지를 읽으며 서구 현대미술에 관한 정보를 풍부하게 습득할 수 있었고, 그 과정에서 생겨난 관심을 작업으로 표현하기도 했다. 이 작품은 직선과 곡선을 교차시켜 화면을 조각조각 분할한 점에서는 입체주의, 공간감과 역동성을 강조한 점에서는 미래주의의 영향이 동시에 드러난다. 또한, 제목을 통해서는 무의식의 영역을 끌어들이기 위한 수단으로 꿈을 활용한 초현실주의의 영향도 감지할 수 있다.

<유물> (No.86)

1960년대 말부터 강환섭은 지판화뿐만 아니라 동판화도 작업하기 시작했다. 초기의 동판화에 해당하는 이 작품은 아르헨티나 부에노스아이레스에서 열린 국제판화비엔날레에 출품했던 것으로, 뒷면에 출품 당시의 라벨이 붙어 있다. 화풍상으로는 그 특유의 인상은 다소 감소된 느낌이지만, 화단의 유행 변화를 의식하여 기존의 조밀했던 선적 구성에서 벗어나 좌우대칭형의 기하학적 구성을 시도했다는 점을 통해 새로운 표현 영역을 개척하려는 의도를 드러낸다.

<무제> (No.89)

강환섭은 일찍이 종이라는 재료에 많은 애착을 가졌고, 이를 활용하여 다양한 작품을 남겼다. 이 작품은 1970년에 집중적으로 제작한 종이 콜라주 연작 중 하나로, 물감은 일절 사용하지 않고 오직 종이만을 사용하여 풍부한 표현 효과를 보여주고 있다. 이 과정에서 단순히 가위로 오려 붙이는 것 뿐만 아니라 불로 태워 구멍을 내는 등 종이라는 재료의 특성을 극대화하기 위한 다양한 기법을 동원하였음이 흥미롭다.

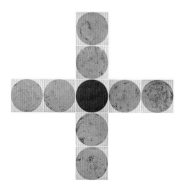

<집(集)> (No.95)

이 작품은 1971년에 열린 제2회 한국미술대상전에서 특별상인 김종필상을 수상하였다. 작품을 구성하는 9개의 원은 모두 동일한 크기이나, 유심히 보면 개개의 질감은 조금씩 다르다. 마치 오랜 세월이 흘러 풍화된 바위나 금속을 연상시키는 질감 표현에서 그가 지판화에서 다뤄온 고대 유물에 대한 관심이 계승되고 있음을 확인할 수 있다. 또한, 원은 세포나 분자 등 사물을 구성하는 가장 기본적인 단위이므로, 그의 작품을 관통하는 주제인 근원과도 연결된다.

<생명> (No.96)

 강환섭의 동판화는 얼핏 지판화하고는 전혀 다른 영역의 작업으로 보인다. 하지만 그는 재료와 기법을 바꾸면서도 작품을 관통하는 주제까지 바꾸지는 않았다. 바꾸어 말하면 일관적인 주제를 신념처럼 고집했다는 의미이다. 1972년부터 1974년까지 몰두한 동판화 연작 <생명>을 통해 그는 자신이 추구한 주제의식을 더욱 심화된 단계로 발전시킬 수 있었다. 이 작품은 그러한 모색을 잘 보여주는 대표적인 것으로, 녹슨 유물을 연상시키는 색채와 질감이 인상적이다

<생명-2> (No.100)

 앞서 강환섭의 <생명> 연작을 두고 녹슨 유물을 연상시키는 색채와 질감이 인상적이라는 표현을 사용했지만, 이것만으로 그가 의도한 바를 이해하기에는 부족하다. 보다 자세하게 해석하면, 그가 유물의 형태와 질감을 빌려 이러한 주제를 표현한 의도는 유구한 세월에 걸쳐 이어진 생명의 섭리를 은유하려는 의도였다고 할 수 있다. 마치 현미경으로 확대하여 본 혈관 등 인체의 조직을 연상시키는 이 작품의 형태도 그러한 의도를 뒷받침한다.

<흔적(만다라)> (No.105)

 1970년대 강환섭의 동판화 중에서는 <생명> 뿐만 아니라 <흔적>이라는 주제도 종종 확인할 수 있다. 일찍이 전통미술을 통해 근원에 대한 탐구를 시작한 그에게 빛 바랜 금속 또는 바위 등은 충분히 매력적인 모티브였을 것이다. 판을 산으로 여러 차례에 걸쳐 부식시키는 과정을 통해 만들어 낸 색채와 질감에는 마치 내면으로 침잠하는 듯 묵상적인 깊이가 담겨 있다. 그가 이 작품에 <만다라>라는 제목을 함께 붙인 것도 그러한 상징성을 의도한 것으로 보인다.

<소와 소녀(피리)> (No.114)

 강환섭은 1970년대에 주로 추상이나 초현실주의 계열 작품을 제작하였지만, 전통적인 풍속과 생활상을 주제로 한 작품도 상당수 제작했다. 아무래도 잡지나 문학 서적 등의 삽화 작업을 담당하면서 삽화적인 주제와 표현에도 흥미를 보이게 된 것으로 생각된다. 『뿌리깊은 나무』 1978년 9월호에 「이달의 작품」으로 소개된 이 작품은 운명로의 평처럼 검정과 흰색의 선명한 대비를 살려 그가 추구한 서민적인 정서를 소박하면서도 정감있게 재구성하였다.

<영원> (No.117)

 1960년부터 한동안 판화를 중심으로 개인전을 열던 강환섭이 본격적으로 유화만을 선보인 개인전을 연 것은 1970년대부터로, 이때부터 맑고 투명한 구체를 그려넣은 작품들을 선보이기 시작했다. 그는 『주간경향』 1975년 10월 19일 지면에서 이러한 작품들에 대해 다음과 같이 해설했다. "흔히 접촉할 수 있는 유리한 광물에 나 나름대로의 신비를 느꼈던 것입니다. 유리와 광선과의 접촉을 통해 현실이 아닌 다른 차원의 세계를 엿보고자 했던 것입니다."

<무한(無限)> (No.126)

 1976년부터 1977년까지 1년여에 걸쳐 제작된 이 대작은 국립현대미술관에서 열린 한국현대미술대전의 서양화부에 출품되었다. 이 전시에 강환섭은 한국미술대상전에서 특별상을 받은 판화 <집>을 함께 출품하였는데, 두 작품은 기법과 양식 등에서 상당한 차이를 보이나 생명과 세계의 근원이라는 공통된 주제를 다루고 있다는 점에서 공통분모를 지닌다. 이처럼 그의 작품세계에서 판화와 회화는 보여주는 표현이 사뭇 다를지라도 항상 상호작용하는 관계에 있다.

<화향(花香)> (No.129)

 강환섭의 유화에서 투명한 구체는 식물과 결합되어 나타나는 경우도 종종 볼 수 있다. 꽃은 식물의 생식기관이므로 그의 작품에서는 곧 새로운 생명이 시작되는 신성한 샘(泉)처럼 해석된다. 그렇지만 그가 그린 꽃은 현실의 것과는 분명히 동떨어진 존재로 미지의 성역에서 뿌리를 내리고 성장하는 순수한 상상력의 산물이다. 그렇기에 정원이나 온실 속에서 인위적으로 가꾸어진 연약한 존재가 결코 아니다.

<꿈> (No.137)

 1979년 진화랑에서 열린 개인전에 출품된 이 작품은 그가 작업에서 추구한 환상의 세계, 이른바 성역(聖域)이 무엇인지를 보여준다. 이 무렵 그는 바틱(납염) 기법으로 캔버스를 염색한 뒤 유화 물감으로 맑고 투명한 구체를 하나하나 그려넣는 기법을 통해 개개의 재료가 지닌 색채와 재질의 대비를 섬세한 음영의 변주로 조화롭게 공존시켰다. 둥근 광원을 향하여 일제히 성장하는 식물의 끝에 이슬처럼 영롱하게 맺힌 구체들은 그 자체로 생명력의 만개를 상징한다.

<꿈> (No.152)

강환섭은 평소에 목판화를 별로 제작하지 않았다. 아무래도 나무보다 무른 재료인 종이를 판의 재료로 오래 사용했고 이에 매료되었기 때문인 듯 하지만, 간혹 시도한 목판화도 섬세한 기량을 충실히 보여준다. 『중앙일보』 1982년 5월 27일 지면에 소개된 이 작품은 하늘을 나는 여인과 아이들, 나무 위에서 지저귀는 새, 성장하는 식물과 나비의 무리 등이 한 데 어우러져 마치 고대의 벽화 등을 연상시키는 기이한 분위기를 연출하고 있다.

<역사-A> (No.154)

1980년 한국판화·드로잉대전에 출품된 이 작품은 같은 해 열린 제5회 한국현대판화가협회전의 출품작 <역사-B>와 한 쌍을 이룬다. 이 두 작품은 엠보싱과 동판화 기법을 함께 사용하여 각진 형태와 투박한 형태를 한 화면에 공존시켰다. 이전에 <생명> 연작에서 보여준 녹슨 청동기나 철기를 연상시키는 색채와 질감이 기하학적인 구성의 요철과 결합하고 있는데, 이러한 대립적인 요소의 공존은 곧 회화로 계승된다.

<꽃> (No.169)

1980년부터 강환섭은 색유리를 깨서 붙이는 모자이크 작품을 시도했다. 비록 그의 모자이크 작품은 수량이 많지 않고 그나마도 대개 소품이지만, 일찍이 다양한 재료를 사용하면서 새로운 표현을 모색한 그의 탐구를 보여준다는 점, 1980년대 후반에 들어 그의 화풍이 섬세한 묘사에서 선명한 대비와 평면성을 앞세우는 쪽으로 변화하는데 영향을 끼쳤다는 점 등에서 결코 간과할 수 없다. 이 작품과 아래의 <합창>과 비교하면 그 관계를 파악할 수 있을 것이다.

<합창> (No.176)

1987년 현대미술초대전에 출품된 이 작품은 백내장 수술 이후 강환섭의 화풍이 어떻게 변화하였는지를 잘 보여준다. 이때부터는 시력 저하로 섬세한 묘사를 구사하기는 어려워졌으나, 그 대신 모자이크 작품처럼 굵고 선명한 윤곽선과 색채의 대비를 강조해 이전보다 밝고 활기찬 분위기를 살렸다. 그러면서 구체, 꽃, 새 등 이전부터 즐겨 다루었던 모티브는 계속해서 등장시켰기에 주제 면에서 큰 변화가 이루어진 것은 아님을 파악할 수 있다.

<생(生)> (No.180)

 1980년대에 강환섭은 꽃을 주제로 다양한 작품을 남겼다. 대체로 검소한 크기인 그의 꽃 연작은 얼핏 화분이나 화병에 담긴 평범한 정물을 다룬 것처럼 보이지만, 현실적인 의미의 정물하고는 다소 거리가 있다. 왜냐하면 1970년대의 <화향>, <꿈> 등의 작품과 마찬가지 실존하는 식물의 외양을 재현하는 대신 상상력을 통하여 재구성된 미지의 식물을 표현하는데 집중했기 때문이다. 그런 의미에서 강환섭의 정물화는 그가 추구한 성역의 축소판이기도 하다.

<약동(躍動)> (No.196)

 1986년 강환섭은 <약동>이라는 작품을 처음 제작하였는데, 이 작품이 마음에 들었는지 1990년대에 같은 주제를 유사한 형식으로 다룬 작품을 다수 제작한 바 있다. 이 작품은 1986년의 첫 번째 버전과 상당히 유사한 편으로, 상단에 붉은 원형을 배치하고 그 아래에 자유롭게 그어나간 필획이 교차하도록 연출하였다. 초기의 판화 작업에서부터 일찍이 추구한 생동감의 표현이 비교적 후기에 제작된 이 작품에서도 여실히 드러나 있다.

<계시(啓示)> (No.200)

 1991년 강환섭은 오랜만에 판화만을 내건 개인전을 준비하며 20여 종류에 달하는 리놀륨판화를 제작하였다. 기존에 주로 다룬 지판화나 동판화가 아닌 새로운 기법을 채택한 점이 눈에 띄는데, 아무래도 양각판화 특유의 흑백 대비를 살리기에 적합하고 비교적 무른 재료의 특성상 섬세한 표현을 살리기에도 적합하다는 점에 매료된 듯 하다. 이 작품은 그가 1970년대에 유화에서 즐겨 다루었던 구체를 등장시켰지만, 선명한 흑백 대비로 인해 그 느낌은 사뭇 달라졌다.

<생명의 천(泉)> (No.206)

 강환섭은 1991년의 개인전에 선보인 고무판화들에 대하여 전시 리플릿에 "ㄱ 간 원시와 생의 비경(秘境)을 수래(住來)하는 여로였습니다. 일기처럼 만든 작품입니다."라고 짧게 해설하였다. 이 무렵 제작한 작품들에서 생명의 시작, 즉 유년기를 상징하는 아기가 종종 등장한 건 그러한 맥락이라고 볼 수 있다. 특히 대전으로 거주지를 옮긴 뒤 손자가 성장하는 모습을 지켜본 경험은 "탄생"이라는 주제에 더욱 관심을 기울이는 계기가 되었으리라 생각된다.

<귀향(歸鄕)> (No.208)

강환섭의 작품세계에서 전통적인 풍속과 생활상은 전 시기에 걸쳐 꾸준히 다루어진 주제였으며, 1991년의 개인전에서도 이러한 계열의 작품을 여럿 선보인 바 있다. 이 작품도 얼핏 평범한 한국의 농촌을 배경으로 삼은 듯 보이나, 유심히 보면 커다란 나무를 그리면서 길이 뻗어나가고, 길이 된 가지 사이사이로 나비와 소, 귀면와, 바다와 물고기, 미지의 식물 등 그를 상징하는 모티들이 파노라마 형식으로 집약되어 하나의 소우주를 형성하고 있음을 파악할 수 있다.

<영원> (No.215)

강환섭은 1988년 시현회(始現會)의 창립에 참여하여 1992년 제5회전까지 회원전에 출품하였다. 이 단체는 "민족적 감성과 정서를 바탕으로 한 작업"을 목표로 1930년 전후에 출생한 서양화가들이 모여 창립한 것이었다. 제4회 시현전에 출품된 이 작품은 1992년 예맥화랑에서 열린 개인전에도 출품된 점으로 보아 그 자신에게도 중요한 의미를 지닌 것이었으리라 생각된다. 특히 여기서부터 즐겨 사용된 밝은 노란색은 대전 생활에서 느낀 여유와 기쁨을 투영하고 있다.

<무지개> (No.219)

1992년 예맥화랑에서 열린 개인전을 위해 제작한 것으로 추정되는 작품이다. 여기서 강환섭은 꽃무리가 대지 위에 걸린 무지개를 여체로 의인화하였는데, 이는 곧 대자연의 생명을 총괄하는 지모신(地母神)과 연결된다. 반면 우측 하단에 그려진 자그마한 공간은 생명이 시작되기 전을 암시하듯 절제된 색채로 가라앉은 분위기를 보여준다. 즉, 과거와 현재의 시공을 한 화면에 결합시키려는 의도가 드러나며, 이는 곧 <투시된 공간>으로 계승된다.

<영겁(永劫)> (No.223)

강환섭은 1994년을 끝으로 더이상 판화를 제작하지 않았다. 그러므로 이 해 제작된 <영겁> 2점은 사실상 마지막 판화작품에 해당하는데. 흥미롭게도 그는 양각판화와 음각판화로 이 주제를 연달아 다루었다. 후자에 해당하는 이 작품은 고대의 유물을 연상시키는 형태를 찍어낸 뒤, 금박을 붙이고 그 위에 의미심장한 문양을 새겼다. 동서남북 중앙에 놓인 새와 사람은 오랜 세월동안 근원을 탐구한 그의 여정을 상징하는 듯하다.

<투시된 공간> (No.225)

1990년대 말에 등장한 강환섭의 <투시된 공간> 연작은 말년에 들어 더욱 대담해진 그의 표현을 보여준다. 그는 이 연작을 1997년부터 1999년까지 서울시립미술관에서 열린 원로작가초대전에 선보였는데, 이들은 파피에 마셰(종이죽), 고서, 열쇠 등 각종 오브제를 자유롭게 활용하여 과거와 현재, 그리고 미래가 교차하는 초월적인 공간을 표현하였다. 덧붙이면 그가 미지의 공간을 탐구한 계기는 장남이 물리학을 전공한 연구원이었다는 점과도 무관하지 않을 것이다.

<천지창조(天地創造)> (No.243)

강환섭은 2000년대에 들어 공개적인 작품 발표를 거의 중단하고 대전에서 작업에만 몰두하였다. 그러므로 2000년 이후의 작품들은 사실상 그의 생전에는 일반에 소개될 일이 없었다. 이 작품은 그의 100호 크기 대작으로는 마지막으로 완성된 것이다. 어둠에서 빛이 나타나고, 생명이 잉태되는 역동적인 세계의 탄생을 대담한 색채 대비와 선의 구사로 재구성한 그의 시도는 앞선 작품들과 마찬가지로 근원의 탐구와 맞닿아 있다.

<꿈> (No.244)

이 작품은 강환섭이 거의 마지막으로 완성한 유화로 추정된다. 그가 세상을 떠난 해는 2011년이지만, 실질적으로 유화를 작업할 수 있었던 건 2009년까지고 이후에는 위암으로 투병 생활을 했기 때문이다. <꿈>은 그가 청년 시절부터 숱하게 다뤄 온 주제이지만, 시대의 흐름에 따라서 그 표현은 계속해서 변화해 왔다. 이 작품은 말년에 들어서 즐겨 쓴 밝고 화사한 색채와 더불어 그가 즐겨 그린 말이 도약하는 모습을 통해 여전히 창작에 정열을 불태운 그의 의지를 보여준다.

<작품> (No.249)

강환섭은 2009년을 끝으로 더 이상 유화를 제작할 수 없었으나, 이우에노 송이에 템페라와 크래파스 등을 사용한 소품은 계속해서 제작하였다. 거창한 재료가 아닌 주위에서 흔히 찾을 수 있는 재료를 선호한 그의 신념은 말년에 들어서도 계속된 것이다. 이 작품은 그가 말년에 즐겨 채택한 좌우대칭형 구도를 토대로 탑 또는 재단 위에 놓인 무언가가 하늘로 상승하는 구성을 보여준다. 어쩌면 이는 세상을 떠나기 직전까지 그가 염원한 자유를 암시하는 것일지도 모른다.

작가 연보

작성: 안태연

1927년
-11월 1일, 충청남도 연기(現 세종특별자치시)에서 부친 강태홍과 모친 광산 김씨 슬하의 5남 2녀 중 셋째로 태어나다, 이후 가족을 따라 일본 규슈로 이주하여 성장하다.

1945년
-8월 15일, 광복을 맞이한 뒤 귀국하다.

1950년
-6월 25일, 한국전쟁이 발발하자 국군에 입대하다.

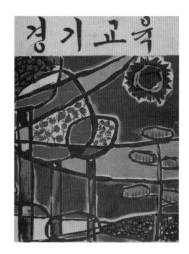

fig.1 강환섭이 그린 『경기교육』 표지화.

1953년
-한쪽 팔의 부상으로 군대를 제대한 뒤 서울대학교 미술대학 부설 중등교원양성소에서 수학하다.
-10월 11일, 장남 기훈이 태어나다.

1954년
-서울대학교 미술대학 부설 중등교원양성소를 졸업한 뒤 통진중고등학교의 교사로 부임해 1959년까지 재직하다. 이 무렵 경기도 의정부로 이주하다.
-11월 1일부터 20일까지 서울 국립미술관에서 열린 《제3회 국전》의 서양화부에 <정물>을 출품하여 입선하다.

1956년
-10월 3일, 딸 기욱이 태어나다.

1959년
-경성전기고등학교의 교사로 부임해 1960년까지 재직하다. 이 무렵 서울 영등포구 노량진동 48번지로 이주하다.

fig.2 《강환섭 판화전(1960, 중앙공 보관)》 리플릿.

fig.3 《강환섭 판화전(1961, 미8군 사령부
공작실)》 초대장.

fig.4 《강환섭 판화전(1961, 미8군 사령부
공작실)》 전경.

fig.5 《강환섭 신작 판화전(1961, 미8군 사
령부 공작실·중앙공보관)》 리플릿.

1960년

-10월 1일부터 30일까지 서울 경복궁미술관에서 열린
《제9회 국전》의 서양화부에 <추념(追念)>, 공예부에 <항
아리>를 출품하여 모두 입선하다.

-12월 9일부터 16일까지 경성전기고등학교의 후원으로
서울 중앙공보관에서 《강환섭 판화전》을 개최하다. 판화
50여점을 출품하다. 이 전시를 계기로 서울 미8군 내부에
작업실을 마련하고, 미국인을 대상으로 미술 강의를 시작
하다.

1961년

-2월 11일부터 21일까지 아시아재단의 후원으로 서울 미
8군 사령부 공작실에서 《강환섭 판화전》을 개최하다. 판
화 62점을 출품하다.

-3월 11일, 차남 기홍이 태어나다.

-4월 1일부터 22일까지 서울 경복궁미술관에서 열린《제
5회 현대작가초대미술전》에 <천지>, <회상>, <환영>을
출품하여 입선하다.

-4월 10일부터 16일까지 서울대학교 교수회관에서 열린
《우석회갑축하미술전》의 서양화부에 <십자가>, <노아>
를 출품하다.

-5월 17일부터 30일까지 서울 미8군 도서실과 5월 27일
부터 6월 2일까지 서울 중앙공보관에서 《강환섭 신작 판
화전》을 개최하다. 미8군 도서실에서는 판화 144점과 유
화 2점, 중앙공보관에서는 판화 45점을 출품하다.

-8월 21일부터 9월 5일까지 서울 경복궁미술관에서 열
린 《혁명 100일 축전 광복절 경축미술전》의 서양화부에
<창조>를 출품하다.

-미국대사관의 추천으로 10월 13일부터 11월 12일까지
핀란드 헬싱키의 아테네움 미술관에서 열린 《ARS 1961
Helsinki》에 출품하다.

1962년

-서울 서대문구 창천동 산 6-1번지로 이주하다.

-1월 13일, 『경향신문』에 「판화의 전통」을 투고하다.

-3월 17일부터 23일까지 서울 중앙공보관에서 《강환섭전》을 개최하다. 판화 29점과 회화 19점을 출품하다.

-5월 19일부터 6월 2일까지 서울 미8군 사령부 공작실에서 《강환섭 개인전》을 개최하다. 판화와 유화를 출품하다.

-5월 28일부터 6월 11일까지 서울 경복궁미술관에서 열린 《국제자유미술전》에 출품하다.

-6월 4일부터 10일까지 서울 중앙공보관에서 열린 《제5회 한국판화회전》에 <전설>, <적(寂) B>, <열(悅)과 비(悲)>, <무(無)>, <적(寂) A>를 출품하다.

-10월 10일부터 11월 10일까지 서울 경복궁미술관에서 열린 《제11회 국전》에 <향(響)>을 출품하여 입선하다.

-10월 16일부터 30일까지 서울 미8군 사령부 공작실에서 《강환섭 개인전》을 개최하다. 판화 30점과 회화 15점을 출품하다.

-오산 미 공군 비행장에서 《강환섭 개인전》을 개최하다.

-부산 미군 하야리아(Hialeah) 기지에서 《강환섭 개인전》을 개최하다.

-미국 워싱턴의 더 판타지 갤러리(The Fantasy Gallery)와 작품 판매 계약을 체결하다. 이를 계기로 미국에서 개인전을 개최하기 시작하다.

-12월 10일부터 이듬해 1월 9일까지 미국 사우스다코타(South Dakota) 주립대학에서 《강환섭 개인전》을 개최하다. 판화 48점을 출품하다. 이 전시는 1961-62년 사이 교환교수로 한국에 근무한 사우스다코타 주립대학의 교수 리처드 A. 가버(Richard A. Garver)의 주선으로 마련된 것이다.

fig.6 1960년대, 유화 작업중인 강환섭.

fig.7 《강환섭 개인전(1962, 미8군 사령부 공작실)》 초대장.

fig.8 《강환섭 개인전(1962, 사우스다코타 주립대학)》 리플릿.

fig.9 《강환섭 판화전(1963, 중앙공보관)》
초대장.

fig.10 《강환섭 개인전(1963, 유솜클럽)》
리플릿.

fig.11 《강환섭 판화전(1963, 수시티
아트센터)》 리플릿.

1963년

-서라벌예술대학(現 중앙대학교)에 출강하기 시작하다.
이는 1980년대까지 이어진다.

-1월 5일부터 12일까지 서울 중앙공보관에서 열린《한국
미협소품전》의 서양화부에 <회상>을 출품하여 장려상을
수상하다.

-2월, 첫 번째『강환섭 판화집』을 50부 한정으로 발간하
다. 이 판화집에는 1962-63년 사이에 제작한 판화 10점
이 실려 있다.

-3월 9일부터 31일까지 서울 국립박물관에서 열린《판화
5인전》에 지판화 <회상>, <석문(石門)>, <환(幻)>, <불설
(佛說)>을 출품하다.

-3월 26일부터 31일까지 서울 중앙공보관에서《강환섭
판화전》을 개최하다. 판화와 유화를 합쳐 46점을 출품하
다.

-4월 13일부터 5월 3일까지 미국 캘리포니아주 더 커스
텀 하우스 패서디나(The Custom House Pasadena)에
서《강환섭 판화전》을 개최하다.

-4월 18일부터 30일까지 서울 경복궁미술관에서 열린
《제7회 현대작가초대미술전》의 판화부에 <윤(輪)>을 출
품하다.

-5월 26일부터 6월 9일까지 서울 유솜클럽(USOM
CLUB)에서《강환섭 개인전》을 개최하다. 판화 23점, 회
화 16점, 드로잉 10점을 출품하다.

-미국 아이오와주 웨스트머 대학(Westmar College)에서
《강환섭 개인전》을 개최하다.

-12월, 미국 아이오와의 수시티 아트센터(Art Center
Siouxcity)에서《강환섭 판화전》을 개최하다. 판화 52점
을 출품하다.

1964년

-2월 2일부터 27일까지 미국 체로키의 샌포드 미술관 (Sanford Museum)에서 《강환섭 개인전》을 개최하다. 판화 50여 점을 출품하다.

-3월 25일부터 31일까지 서울 중앙공보관에서 《강환섭 미술 개인전》을 개최하다. 유화 24점과 판화 9점을 출품하다.

-6월, 필리핀에서 열린 《한국판화작품전》에 <작품 1>을 출품하다.

-9월 29일, 아버지가 작고하다.

-10월 4일부터 10일까지 서울 수도화랑에서 열린 《한국판화협회 공모전》에 출품하다.

-10월 10일부터 24일까지 일본 도쿄의 주일공보관에서 열린 《해외미술전》에 출품하다.

-12월 21일부터 25일까지 서울 중앙공보관에서 열린 《제8회 묵림회전》에 <작품 I>, <작품 II>, <작품 III>를 출품하다.

-미국 네브라스카의 웨인주립사범대학(Wayne State Teachers College)에서 《강환섭 개인전》을 개최하다.

-미국 위스콘신의 라이트 아트 센터(Wright Art Center)에서 《강환섭 개인전》을 개최하다.

fig.12 1960년대, 반도화랑에서의 강환섭.

1965년

-1월, 오산 미 공군 비행장에서 《강환섭 개인전》을 개최하다. 유화 30점, 판화 20점, 드로잉 9점을 출품하다.

-4월 27일부터 5월 3일까지 서울 중앙공보관에서 《강환섭 개인전》을 개최하다.

fig.13 1960년대, <환상> 앞의 강환섭.

1966년

-2월, 말레이시아 쿠알라룸푸르에서 열린 《한국현대미술전》에 <작품 64-7>, <작품 64-8>을 출품하다.

-3월 30일부터 4월 15일까지 서울 주한미국외교관협회 (U.S. MISSION CLUB)에서 《강환섭 개인전》을 개최하다. 유화와 판화, 납염, 연필 드로잉을 출품하다.

-10월 7일부터 19일까지 IAA(국제조형예술연맹) 주최로 일본 도쿄의 게이오백화점에서 열린 《도쿄국제미술전》에 <Image>, <Vision>을 출품하다.

fig.14 《강환섭 개인전(1965, 중앙공보관)》에서의 강환섭.

fig.15 1960년대, 박서보와 함께한 강환섭.

fig.16 1960년대, 도자기 작업중인 강환섭.

1968년
-서울 마포구 노고산동 31-61번지에 작업실을 마련하다.
-6월 24일부터 7월 3일까지 예총화랑에서 열린 《제5회 한국미술협회전》의 서양화부에 <Medal (A)>를 출품하다.
-9월 14일부터 24일까지 서울 국립공보관에서 열린 《박지수 시서화전》에 출품하다.
-10월 25일부터 11월 30일까지 아르헨티나 부에노스아이레스 판화협회에서 열린 《제1회 국제판화 비엔날레》에 <유물>을 포함한 작품 3점을 출품하다.
-10월 13일, 한국현대판화협회의 발기인으로 참여하다.
-10월 20일부터 24일까지 서울 신세계화랑에서 열린 《제1회 한국현대판화협회전》에 출품하다.
-12월 21일부터 이듬해 3월 31일까지 서울 경복궁미술관에서 열린 《현역작가초대전》에 <공간 A>, <공간 B>를 출품하다.
-미국의 런던 아츠 인 코퍼레이티드(London Arts In Corporated)와 작품 판매 계약을 체결하다.

1969년
-5월 27일부터 6월 2일까지 서울 신세계화랑에서 열린 《제2회 한국현대판화가전》에 출품하다.
-7월 1일부터 10일까지 서울 중앙공보관에서 열린 《제13회 현대작가초대미술전》의 판화부에 <작품 1>, <작품 2>를 출품하다.

1970년
-6월 10일부터 7월 9일까지 서울 경복궁미술관에서 열린 《제1회 한국미술대상전》의 판화부에 추천작가로 <작품>을 출품하다.

1971년
-5월 10일부터 6월 9일까지 서울 경복궁미술관에서 열린 《제2회 한국미술대상전》의 판화부에 <집(集)>을 출품하여 특별상인 김종필상을 수상하다.
-6월 3일부터 9일까지 서울 주한미국외교관협회에서 《강환섭 유화전》을 개최하다. 회화 55점을 출품하다
-10월 14일부터 20일까지 서울 한국판화미술관에서 열린 《현대판화 작품전》에 출품하다.

1972년

-10월 25일부터 1월 7일까지 서울 덕수궁 서관 전시실에서 열린 《제9회 한국미술협회 회원전》에 출품하다.

-미국 인디애나주의 사사프라스 화랑(Sassafras Shop)에서 《강환섭 개인전》을 개최하다.

1973년

-영남대학교에 출강하다.

-2월 3일, 서울 강남구 논현동 시영주택 5단지 43호로 이주하다.

-7월 18일부터 27일까지 대구백화점 화랑에서 열린 《제1회 현대미술 초대전》에 <MANDALA-A>를 출품하다.

-10월 26일부터 11월 5일까지 서울 미국대사관 외교관협회에서 《강환섭 개인전》을 개최하다. 회화와 판화, 납염을 출품하다.

1974년

-4월 9일부터 21일까지 서울 미술회관에서 열린 《제2차 미술회관 개관기념 판화초대전》에 출품하다.

-5월 28일부터 6월 3일까지 도쿄 우에노 모리미술관에서 열린 《제10회 아시아 현대미술전》에 <명(暝)>을 출품하다.

-11월 28일부터 2월 4일까지 서울 한화랑에서 열린 《제4회 한국현대판화가협회전》에 출품하다.

1975년

-3월 22일부터 30일까지 서울 현대화랑에서 열린 《5주년 개관 기념전》에 출품하다.

-4월 10일부터 16일까지 서울 현대화랑에서 열린 《한·미 현대판화교류전》에 <Life>를 출품하다.

-7월 21일부터 26일까지 서울 덕수궁 국립현대미술관에서 열린 《제11회 한국미술협회 회원전》에 <MADARA>를 출품하다.

-10월 4일부터 10일까지 서울 그로리치화랑에서 《강환섭 유화 초대전》을 개최하다. 유화 47점을 출품하다.

fig.17 《제2회 한국미술대상전(1971, 경복궁미술관)》 브로슈어.

fig.18 《강환섭 유화전(1971, 주한미국외교관협회)》 초대장.

fig.19 《강환섭 개인전(1973, 미국대사관)》
초대장.

fig.20 《강환섭 유화 초대전(1975,
그로리치화랑)》 리플릿,

1976년

-월간지 『뿌리깊은나무』의 삽화를 담당하기 시작하다. 이는 1980년 해당 잡지가 종간될 때까지 계속되다.

-4월 15일부터 22일까지 서울 그로리치화랑에서 《강환섭 유화 초대전》을 개최하다. 유화 49점을 출품하다.

-4월 28일부터 5월 7일까지 서울 양지화랑에서 열린 《2주년 기념 유화 50인 초대전》에 출품하다.

-6월 21일부터 26일까지 한국출판문화회관에서 열린 《제1회 극동예술가협회 서울대회 현대국제 판화전》에 동판화 <닉마>를 출품하다.

-7월 17일부터 23일까지 대전 홍명미술관에서 《강환섭 초대전》을 개최하다.

-8월 4일부터 10일까지 서울 미술회관에서 열린 《서양화 30인전》에 출품하다.

-11월 7일부터 12월 26일까지 미국 로스엔젤레스의 USC 퍼시픽 아시아 뮤지엄에서 열린 《국제판화교류전》에 <Ancient-A>, <Ancient-C>, <Vestiges>를 출품하다.

-12월 18일부터 24일까지 서울 태인화랑에서 열린 《개관 기념 판화초대전》에 출품하다.

1977년

-3월 14일부터 4월 2일까지 서울 덕수궁 국립현대미술관에서 열린 《한국현대서양화대전》에 <집(集)>과 <무한>을 출품하다.

-4월 30일부터 5월 8일까지 열린 《제3회 대구현대미술제》에 출품하다.

-9월, 『춤』 통권 19호에 「[춤이 있는 풍경] 취무」를 투고하다.

-11월 17일부터 22일까지 서울 미도파화랑에서 열린 《사랑의 손길 펴기 초대전》에 출품하다.

-중화민국판화협회에서 발행한 『중한현대판화집』에 <생>이 실리다.

-문리사에서 발간된 윤남경의 소설집 『월방마님』, 방향사에서 발간된 신석상의 소설집 『푸른 군무』와 박계형의 소설집 『달무리』, 이태원의 대하역사소설 『개국』의 표지화를 담당하다.

1978년

-『여성동아』 1978년 2월호에 「한겨울 축제」를 투고하다.
-2월 19일부터 25일까지 서울 한국화랑에서 열린 《한국화랑초대 한국판화 12인전》에 출품하다.
-3월 14일부터 23일까지 서울 덕수궁 국립현대미술관에서 열린 《서울국제판화교류전》에 <VISION>을 출품하다.
-6월 19일부터 21일까지 일본 도쿄의 니치도화랑(日動画廊)에서 열린 《한국현대작가전》에 참여하고 출품작을 명휘원(明暉園)에 기증하다.
-6월 23일부터 26일까지 서울 학산기술도서관 전시실에서 《강환섭화백 초대전》을 개최하다. 전시 서문은 최순우가 작성하다.
-8월 6일, 『주간한국』에 임종곤이 작성한 「창작의 현장-서양화가 강환섭씨, 떠도는 영혼의 승화」가 실리다.
-9월, 『뿌리깊은나무』에 윤명로가 작성한 「이달의 작품, 강환섭의 판화」가 실리다.

1979년

-4월 17일부터 24일까지 서울 진화랑에서 《강환섭 유화전》을 개최하다. 전시 서문은 유준상이 작성하다.
-5월 12일부터 18일까지 한국출판문화회관에서 열린 《윤극영 시화전》에 출품하다.
-『럭키그룹』 1979년 6월호의 표지화를 담당하다.
-7월 25일부터 8월 1일까지 서울 덕수궁 국립현대미술관에서 열린 《창립 10주년 기념 한국현대판화가협회전》에 <희열>을 출품하다.
-10월 17일, 『조선일보』에 「『프랑스 미술 영광의 300년전』을 찾아 ⑦ 입체주의」를 투고하다.
-12월 4일부터 9일까지 홍콩아트센터에서 열린 《한국현대판화&태피스트리》에 출품하다.
-12월 20일부터 30일까지 서울 해영미술관에서 열린 《해영미술관 개관 판화초대전》에 <염불(念佛)>을 출품하다.
-12월 21일부터 30일까지 하나로미술관에서 열린 《화랑신우회 창립전》에 출품하다.
-두 번째 『강환섭 판화집』을 26부 한정으로 발간하다. 이 판화집에는 1979년에 제작한 판화 10점이 실려 있다.

fig.21 윤남경의 소설집 『월방마님』 표지화.

fig.22 신석상의 소설집 『푸른 군무』 표지화.

fig.23 박계형의 소설집 『달무리』 표지화.

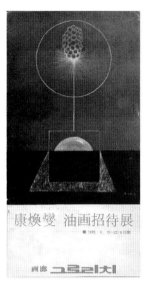

fig.24 《강환섭 유화전(1976, 그로리치화랑)》
리플릿.

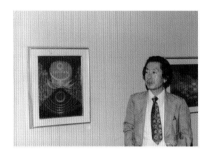

fig.25 《강환섭화백 초대전(1978, 학산기술도
서관)》에서의 강환섭.

fig.26 《강환섭 유화전(1979, 진화랑)》
브로슈어.

1980년
-1월, 럭키그룹의 신년 기념 광고에 삽입된 삽화 제작을
담당하다.
-3월 27일부터 4월 1일까지 서울 롯데쇼핑센터 롯데화랑
에서 열린 《서양화 8인 초대전》에 출품하다.
-7월 8일부터 14일까지 서울 세종문화회관에서 열린 《제
1회 국제미술교류전》에 <생의 합창>을 출품하다.
-8월 19일부터 9월 4일까지 서울 덕수궁 국립현대미술관
에서 열린 《한국판화·드로잉대전》에 <역사-A>를 출품
하나.
-10월, 『공간』에 「심상의 세계」를 투고하다.
-11월 28일부터 12월 3일까지 서울 미술회관에서 열린
《제15회 한국현대판화가협회전》에 <역사(History)>를
출품하다.
-12월 16일부터 31일까지 서울 롯데화랑에서 열린 《한국
서양화 원로중진작가선전》에 출품하다.

1981년
-3월 6일부터 16일까지 서울 미술회관에서 열린 《한국미
술: 판화대전》에 출품하다.
-12월 2일부터 19일까지 덴마크의 갤러리 후셋(Gallery
Huset)에서 열린 《한국현대판화전 1981-1982》에
<History-D>를 출품하다.

1982년
-『계간미술』 1982년 봄호에 「왁스 공예」를 투고하다.
-5월 27일, 『중앙일보』 지면에 판화 <꿈>이 실리다.

1983년

-1월 18일부터 2월 13일까지 이탈리아 밀라노의 비스콘티아 홀에서 열린 《한국현대미술전》에 <66-Traces>를 출품하다.

-2월 3일부터 13일까지 포르투갈 리스본의 판다코엔제네이로드 알메이다에서 열린 《한국현대미술전》에 <생의 합창>을 출품하다.

-3월 1일부터 30일까지 서울 덕수궁 국립현대미술관에서 열린 《83 현대미술초대전》의 양화부에 <창세기>를 출품하다.

-3월 7일부터 15일까지 대구 맥향화랑에서 열린 《현대목판화 6인전》에 출품하다.

-『계간미술』 1983년 여름호에 「오늘의 작가연구: 강환섭」이 실리다. 평론은 유준상이 담당하다.

-『럭키금성그룹』 1983년 11월호에 「예술과 과학과 기업의 만남」을 투고하다.

1984년

-5월 18일부터 6월 17일까지 서울 덕수궁 국립현대미술관에서 열린 《84 현대미술초대전》의 양화부에 <침묵>을 출품하다.

-9월 5일부터 25일까지 서울 동덕미술관에서 열린 《오늘의 작가 25인전》에 출품하다.

-12월 25일, 『한국경제』에 차미례가 작성한 「나의 대표작(84) 강환섭씨의 「생(生)」이 실리다.

1985년

-5월 18일부터 6월 16일까지 서울 덕수궁 국립현대미술관에서 열린 《85 현대미술초대전》의 양화부에 <무지개>를 출품하다.

-11월, 『(종합) 디자인』 통권 51호에 「한국 공예미학의 문제와 풀이」를 투고하다.

-11월 13일부터 30일까지 호암갤러리에서 열린 《한국현대판화: 어제와 오늘》 전시에 출품하다.

-7월 27일, 『한국경제』에 「르네 마그리트작-거대한 식탁」을 투고하다.

fig.27 《한국현대미술전(1983, 비스콘티아 홀)》 도록.

fig.28 『럭키금성』 1986년 7월호 표지화.

fig.29 『럭키금성』 1986년 8월호 표지화.

1986년
-2월 22일부터 27일까지 서울 동숭미술관에서 《강환섭 소품전》을 개최하다.
-8월 26일부터 10월 3일까지 과천 국립현대미술관에서 열린 《한국현대미술의 어제와 오늘》에 <꿈>을 출품하다.
-10월 11일부터 21일까지 서울 미술회관에서 열린 《TV 미술관 150인 방송기념 KBS 초대미전》에 출품하다.
-금성출판사에서 발간된 허먼 멜빌의 소설 『모비 딕』, 베 벌리 클리어리의 소설 『개구장이 오티스』, 알퐁스 도데의 소설 『마지막 수업』 등 여러 문학서적의 표지화와 삽화를 담당하다.
-『럭키금성』 1986년 7월호, 8월호의 표지화를 담당하다.
-국립현대미술관에서 <꿈>과 <생의 합창>을 소장품으로 수집하다.

1987년
-4월 24일부터 30일까지 서울 현대백화점미술관에서 《강환섭 작품전》을 개최하다.
-5월 23일부터 6월 21일까지 과천 국립현대미술관에서 열린 《87 현대미술초대전》의 양화부에 <합창>을 출품 하다.
-한샘에서 발간된 이정표의 시집 『달 뜨면 씨뿌리리라』의 표지화와 삽화를 담당하다.

1988년
-4월15일부터 5월 25일까지 조선일보미술관에서 열린 《조선일보미술관 개관기념전》에 출품하다.
-8월 17일부터 10월 5일까지 과천 국립현대미술관에서 열린 《한국현대미술전》에 <회상>을 출품하다.
-9월 28일, 대전 동구 중리동 149-14번지로 이주하다.
-9월 29일, 『한국일보』에 판화 <올림픽문화마당>이 실 리다.
-11월 10일부터 16일까지 서울 백악미술관에서 열린 《제 1회 시현전》에 <이야기>를 출품하다.

1989년

-『럭키금성』 1989년 3월호에 「벗이요 스승된 박수근화백과의 만남」을 투고하다.

-11월 2일부터 7일까지 서울 현대백화점 현대미술관에서 열린 《제2회 시현전》에 <이야기>를 출품하다.

1990년

-3월 17일부터 24일까지 서울 청담미술관에서 《강환섭 개인전》을 개최하다.

-7월, 『가나아트』에 「지난 세월의 수많은 만남을 생각하며」를 투고하다.

-8월 2일부터 31일까지 과천 국립현대미술관에서 열린 《90 현대미술초대전: 양화, 조각》의 양화부에 <창세기>를 출품하다.

-10월 12일부터 18일까지 서울 동덕미술관에서 열린 《제3회 시현전》에 <약동-69>를 출품하다.

1991년

-목원대학교에 출강하기 시작하다. 이는 1993년까지 이어진다.

-5월 11일부터 17일까지 청담미술관에서 열린 《독서신문 창간 21주년 기념초대전》에 출품하다.

-5월 27일부터 6월 1일까지 대전문화원 전시실에서 열린 《제17회 목원대학교 미술학부 교수작품전》에 <생명>을 출품하다.

-9월 5일부터 15일까지 예술의 전당 한가람미술관에서 열린 《1991 화랑미술제》의 동서화랑 부스에 <생명의 천(泉)>, <회고>, <종의 기원>, <애천(愛泉)>을 출품하다.

-9월 24일부터 29일까지 서울갤러리에서 열린 《제4회 시현전》에 <영원>을 출품하다.

-10월 1일부터 10일까지 대전 갤러리 수, 대구 세일화랑, 서울 갤러리 이콘에서 동시에 《강환섭 판화전》을 개최하다. 판화 22점을 출품하다.

-12월 26일, 어머니가 작고하다.

fig.30 《강환섭 판화전(1991, 갤러리 수·세일화랑·갤러리 이콘)》 리플릿.

fig.31 《강환섭 유화전(1992, 청담갤러리)》
브로슈어.

fig.32 《강환섭 초대전(1992, 예맥화랑)》
브로슈어.

fig.33 1996년 9월 1일, 대전 호텔롯데대덕
고희연에서의 강환섭.

1992년

-4월 11일부터 30일까지 서울 청담갤러리에서 《강환섭
유화전》을 개최하다. 유화 30여점을 출품하다.

-5월 19일부터 24일까지 대전문화원 전시실에서 열린
《제18회 목원대학교 미술학부 교수작품전》에 <기원>을
출품하다.

-6월 5일부터 7월 4일까지 과천 국립현대미술관에서 열
린 《92 현대미술초대전: 양화, 조각》의 양화부에 <창세
기>를 출품하다.

-7월 19일부터 8월 3일까지 서울 딕원갤러리, 7월 21일
부터 8월 6일까지 서울 현대백화점 현대미술관에서 열린
《구상미술의 오늘, 꿈과 현실의 대결》에 <창세기>를 출품
하다.

-10월 26일부터 11월 1일까지 서울 갤러리 이콘에서 열
린 《제5회 시현전》에 <꿈>을 출품하다.

-11월 11일부터 25일까지 서울 영동과 인사동 예맥화랑
에서 《강환섭 초대전》을 개최하다. 유화 60점, 판화 20점
을 출품하다.

1993년

-5월 26일부터 7월 1일까지 과천 국립현대미술관에서 열
린 《한국현대판화 40년전》에 <회상>을 출품하다.

1994년

-12월 20일부터 27일까지 서울 출판문화회관에서 열린
《4·19세대 작가전》에 출품하다.

1996년

-3월 29일부터 4월 7일까지 예술의 전당 한가람미술관에
서 열린 《서울판화미술제》에 <영겁>을 출품하다.

-9월 1일, 대전의 호텔롯데대덕에서 《강환섭 고희전》을
개최하다.

1997년

-5월 31일부터 6월 9일까지 서울시립미술관에서 열린
《97 대한민국 원로작가 초대전》에 <투시된 공간>을 출품
하다,

1998년
-7월 20일부터 29일까지 서울시립미술관에서 열린 《98 대한민국 원로작가 초대전》에 <투시된 공간>을 출품하다.
-8월 11일부터 22일까지 서울시립미술관에서 열린 《한국 현대판화 30년전》에 <회상>을 출품하다.

1999년
-4월 24일부터 30일까지 《99 대한민국 원로작가초대전》의 판화부에 <투시된 공간 · 과거 · 현재 · 미래》를 출품하다.

fig.34 1999년 8월 22일, 작업중인 강환섭.

2000년
-8월 11일부터 9월 17일까지 대전시립미술관에서 열린 《한국판화의 전개와 변모》 전시에 <회상>을 출품하다.

2001년
-3월 10일부터 6월 10일까지 국립현대미술관 덕수궁관에서 열린 《손의 유희-원로작가 드로잉전》에 <미의 교향>, <꿈>, <꼴라쥬>, <만다라>를 출품하다.
-11월 30일부터 이듬해 1월 15일까지 대전시립미술관에서 열린 《한밭미술의 여정》에 출품하다.
-대전시립미술관에 작품 100점을 기증하다. 이를 계기로 대전시립미술관에서 작품 2점을 소장품으로 추가 수집하다.
-국립현대미술관에서 <회상>, <회상 I>, <회상 II>, <미의 교향>, <꿈>, <꼴라쥬>, <만다라>를 소장품으로 수집하다.

2002년
-8월 28일부터 10월 27일까지 과천 국립현대미술관에서 열린 《신소장품 2001》 전시에 <회상>이 출품되다.

2004년
-8월 20일부터 9월 12일까지 대전시립미술관에서 열린 《그림 속의 동물여행》 전시에 작품이 출품되다.

fig.35 2010년, 마지막 유화 작품 앞에 선 강환섭.

2007년

-10월 1일부터 30일까지 서울 경희의료원에서 열린 《한국대표작가 판화전시회》에 작품이 출품되다.

-12월 14일부터 2월 10일까지 국립현대미술관 과천관에서 열린 《한국현대판화 1958-2008》 전시에 작품이 출품되다.

-12월 22일부터 이듬해 2월 28일까지 과천 제비울 미술관에서 열린 《나무거울: 출판미술로 본 한국 근·현대 목판화》에 표지화와 삽화가 소개되다.

-미국의 버밍엄 미술관(Birmingham Museum of Art)에 가이 R. 크로이쉬(Guy R. Kreusch)의 기증으로 지판화 <No.216>, <No.256>이 소장되다.

2008년

-2월 22일부터 3월 30일까지 전북도립미술관에서 열린 《한국 현대판화의 흐름》 전시에 작품이 출품되다.

2009년

-11월 20일부터 이듬해 2월 28일까지 대전시립미술관에서 열린 《2009 소장품전 유토피아》에 <금꽃>, <꽃>, <계시>, <공간>이 출품되다.

2010년

-5월 1일부터 6월 25일까지 대전시립미술관에서 열린 《미술관에 간 셜록 홈즈-재료의 비밀을 찾아라!》에 작품이 출품되다.

-위암 진단을 받고 투병 생활을 시작하다.

-미국 플로리다대학 사무엘 P. 하른 미술관(The Samuel P. Harn Museum of Art)에 윌리엄 헤지스(William Hedges)와 로비 헤지스(Robbie Hedges)의 기증으로 유화 <무녀(Shaman)>가 소장되다.

2011년

-2월 19일, 대전 자택에서 위암으로 작고하다.

-2월 21일, 발인 후 천안공원묘원에 안장되다.

-10월 1일부터 9일까지 용인 한국미술관에서 열린 《동과 서의 만남, 한국 근현대 구상미술전》에 작품이 출품되다.

-11월 9일부터 24일까지 서울 롯데백화점 본점 갤러리에서 열린 《다정한 편지-고바우 김성환 소장전》에 작품이 출품되다.

2014년

-5월 16일부터 6월 16일까지 대전시립미술관에서 열린 《대전시립미술관 컬렉션 16년: 재현·서사·관념·개념·나눔》에 작품이 출품되다.

2015년

-1월 16일부터 29일까지 일산 현대백화점 H 갤러리에서 열린 《프러스펙티브 아티스트(Prospective Artist) 15》에 <향>이 출품되다.

-5월 8일부터 31일까지 춘천 갤러리 4F에서 열린 《THE ART OF KOREA-원점으로부터》에 작품이 출품되다.

2016년

-12월 13일부터 이듬해 2월 19일까지 대전시립미술관에서 열린 《소장품 기획전 모계포란(母鷄抱卵)》에 <생명>, <금꽃>, <유산>이 출품되다.

2017년

-5월 4일부터 10일까지 대전 갤러리아백화점에서 《故 강환섭 화백 작은 유작전, 추상을 그리다》가 열리다.

2018년

-11월 16일부터 이듬해 1월 20일까지 대전시립미술관에서 열린 《대전미술 100년, 미래의 시작》에 <합창>, <몽(夢)>, <풍어(豐漁)>, <Fantasy>, <안(顔)>, <공간>, <계시>가 출품되다.

-국립현대미술관에서 <무제>, <무한>을 소장품으로 수집하다.

2019년

-3월 21일부터 9월 1일까지 국립현대미술관 과천관에서 열린 《신소장품 2017-2018》에 <무제>, <무한>이 출품되다.

-4월 12일부터 6월 23일까지 서울 소마미술관에서 열린 《소화(素畵)-한국 근현대 드로잉》 전시에 <만다라>가 출품되다.

2020년

-5월 14일부터 8월 16일까지 국립현대미술관 과천관에서 열린 《판화, 판화, 판화》에 <회상>이 출품되다.
-6월 8일부터 19일까지 대전청소년 위캔센터 전시실에서 《1세대 판화가 故 강환섭 화백–희망을 이야기하다》가 열리다.

2023년

-3월 3일부터 18일까지 서울 고금관(古今觀) 갤러리에서 열린 《회화(回画)–잊혀진 그림들, 나시 보나》에 <망(望)>이 출품되다.

작품 색인

No.16 (33쪽)
서식(棲息)
To live
1962년
지판화
27.7×20.2 cm
개인전(1962, 사우스다코타 주립대학)

No.17 (33쪽)
무제
Untitled
1960년대
지판화
27×19 cm

No.18 (34쪽)
무제
Untitled
1961년
지판화
26.7×19 cm
ed: 50

No.19 (34쪽)
환상
Fantasy
1963년
지판화
32.7×27 cm
개인전(1961, 미8군 사령부 공작실)

No.20 (35쪽)
무제
Untitled
1961년
종이에 먹과 수채
38×33.5 cm

No.21 (35쪽)
무제
Untitled
1963년
종이에 연필과 수채
27.2×21 cm

No.22 (36쪽)
무제
Untitled
1961년
카드보드에 유채
29.2×21.5 cm

No.23 (37쪽)
무제
Untitled
1961년
패널에 유채와 모래
45.3×32.2 cm

No.24 (38쪽)
불(佛)
Buddha
1961년
지판화
26.8×19.3 cm
ed: 50

No.25 (39쪽)
불(佛)
Buddha
1960년대
지판화
28.4×18.8 cm

No.26 (40쪽)
육수관음(六手觀音)
Avalokitesvara with six hands
1961년
지판화
28.4×18.8 cm
개인전(1961, 중앙공보관)
ed: 50

No.27 (41쪽)
교회
Church
1962년
지판화
26×20.7 cm
ed: 20

No.28 (42쪽)
무제
Untitled
1960년대
지판화
27×19.3 cm
개인전(1963, 더 커스텀
하우스 패서디나)

No.29 (43쪽)
무제
Untitled
1960년대
지판화
26.8×19.5 cm

No.30 (44쪽)
무제
Untitled
1960년대
지판화
26.6×19.4 cm

No.31 (44쪽)
무제
Untitled
1960년대
지판화
26.2×19 cm

No.32 (45쪽)
무제
Untitled
1962년
지판화
26.3×19.1 cm

No.33 (45쪽)
무제
Untitled
1962년
지판화
26.5×19.6 cm

No.34 (46쪽)
무제
Untitled
1960년대
지판화
26.5×18.7 cm

No.35 (46쪽)
무제
Untitled
1960년대
지판화
26.7×18.8 cm

No.36 (47쪽)
혼(魂)
Spirit
1962년
지판화
28×19.3 cm

No.37 (48쪽)
무제
Untitled
1960년대
지판화
26.8×19.6 cm

No.38 (49쪽)
군마(群馬)
Horses
1962년
지판화
27.6×19.8 cm
ed: 35

No.39 (50쪽)
무제
Untitled
1960년대
지판화
19.2×26.3 cm

No.40 (51쪽)
무제
Untitled
1960년대
지판화
39.2×53.5 cm

No.41 (52쪽)
풍어(豊漁)
A good catch
1962년
지판화
53.6×39.5 cm

No.42 (53쪽)
바다와 하늘
Sea & Sky
1962년
지판화
51.3×39 cm

No.43 (54쪽)
무(無)
Zero
1961년
지판화
58.5×41.5 cm
제5회 한국판화회전(1962, 중앙공보관)

No.44 (55쪽)
향(響)
Sound
1962년
지판화
51.5×33 cm
제11회 국전(1962, 경복궁미술관)
ed: 20

No.45 (56쪽)
향수(鄕愁)
Nostalgia
1962년
지판화
44×30.3 cm
개인전(1962, 중앙공보관)
ed:50

No.46 (57쪽)
무제
Untitled
1960년대
지판화
26.5×19 cm

No.47 (57쪽)
몽(夢)
Dream
1960년대
지판화
26.2×19 cm
ed: 20

No.48 (58쪽)
기사
A rider
1962년
지판화
26.8×19 cm
『강환섭 판화집(1963)』 No.1

No.49 (58쪽)
궁(宮)
Palace
1962-63년경
목판화
28×19.8 cm
『강환섭 판화집(1963)』 No.5

No.50 (59쪽)
청로(靑鷺)
A common heron
1962-63년경
지판화
27.6×20.3 cm
『강환섭 판화집(1963)』 No.7

No.51 (59쪽)
망(望)
To wish
1962-63년경
지판화
26.5×19 cm
『강환섭 판화집(1963)』 No.8

No.52 (60쪽)
회상(回想)
Recollection
1963년
지판화
50×32 cm
판화 5인전(1963, 국립박물관)

No.53 (61쪽)
추상(追想)
Recollection
1963년
지판화
31.6×22.8 cm
ed: 50

No.54 (61쪽)
낙원(楽園)
Paradise
1963년
지판화
29×23.2 cm
ed: 50

No.55 (62쪽)
망각(忘却)
To forgot
1962년
지판화
53×30.3 cm
개인전(1962, 중앙공보관)

No.56 (63쪽)
영(影)
Shadow
1963년
지판화
54.8×40 cm
ed: 25

No.57 (64쪽)
작품
Work
1964년
지판화
54.8×40 cm

No.58 (65쪽)
몽상(夢想)
A dream
1964년
지판화
40×26.8 cm
ed: 20

No.59 (66쪽)
무제
Untitled
1964년
지판화
48.7×35.5 cm

No.60 (67쪽)
무제
Untitled
1964년
캔버스에 유채
75.5×60 cm

No.61 (68쪽)
생(生)
Life
1964년
캔버스에 유채
114×88 cm

No.62 (69쪽)
명(鳴)
Song
1964년
지판화
54.5×39.5 cm

No.63 (70쪽)
상(想)
Thought
1964년
캔버스에 유채
75.3×59.7 cm

No.64 (71쪽)
작품
Work
1965년
캔버스에 유채
100.5×80 cm

No.65 (72쪽)
작품
Work
1965년
패널에 유채
71.5×60 cm
대전시립미술관 소장

No.66 (73쪽)
대화
Talk
1965년
지판화
57×40 cm
대전시립미술관 소장

No.67 (74쪽)
태양
Sun
1965년
지판화
54.3×38.8 cm

No.68 (75쪽, 뒷표지)
고지(告知)
Notice
1965년
지판화
47×34.5 cm
개인전(1965, 중앙공보관)

No.69 (76쪽)
무제
Untitled
1965년
지판화
50.5×42.5 cm
개인전(1965, 중앙공보관)

No.70 (77쪽)
무제
Untitled
1965년
지판화
50.5×42 cm
개인전(1965, 중앙공보관)

No.71 (78쪽)
무제
Untitled
1965년
지판화
50.5×42 cm
개인전(1965, 중앙공보관)

No.72 (79쪽)
개
Dog
1965년
종이에 먹
38×26.3 cm
대전시립미술관 소장

No.73 (79쪽)
무제
Untitled
연도 미상
납방염
39×39 cm

No.74 (80쪽)
합창
Chorus
1964년
지판화
133.7×104.2 cm
대전시립미술관 소장

No.75 (81쪽)
환상
Vision
1966년
지판화
99.5×74.5 cm
도쿄국제미술전
(1966, 게이오백화점)

No.76 (82쪽)
환상
Fantasy
1965년
캔버스에 유채
158×118 cm

No.77 (83쪽)
공간 A
Space A
1968년
캔버스에 유채
115.5×90 cm
현역작가초대전
(1968, 경복궁미술관)

No.78 (84쪽)
무한(無限) B
Infinity B
1966년
캔버스에 유채
91.5×73 cm

No.79 (85쪽)
꿈
Dream
1967년
캔버스에 유채
88.3×70 cm
국립현대미술관 소장

No.80 (86쪽)
무제
Untitled
1967년
동판화
40.3×29.2 cm

No.81 (87쪽)
꿈
Dream
1967년
동판화
30.2×22.5 cm

No.82 (87쪽)
작품
Work
1968년
동판화
29.7×25 cm

No.83 (88쪽)
이야기-1
Story-1
1968년
동판화
38×31 cm
대전시립미술관 소장

No.84 (89쪽)
작품-B
Work-B
1968년
동판화
55×39.7 cm
대전시립미술관 소장

No.85 (90쪽)
형태
A shape
1968년
동판화
54×39.6 cm
ed: 35

No.86 (91쪽)
유물
Relics
1968년
동판화
54.8×39.5 cm
제1회 국제판화비엔날레
(1968, 부에노스아이레스)
ed: 10

No.87 (92쪽)
구성
Composition
1968년
지판화
53×38.6 cm

No.88 (93쪽)
작품
Work
1968년
지판화
56×41.5 cm
대전시립미술관 소장
ed: 15

No.89 (96쪽)
무제
Untitled
1970년
종이 콜라주
45.7×30.5 cm

No.90 (97쪽)
무제
Untitled
1970년
종이 콜라주
42.5×30.5 cm

No.91 (98쪽)
무제
Untitled
1970년
종이 콜라주
45.6×30.3 cm

No.92 (99쪽)
콜라주
Collage
1970년
종이 콜라주
45.5×30.3 cm
대전시립미술관 소장

No.93 (100쪽)
추상(追想)
Recollection
1970년
캔버스에 유채
83×68 cm

No.94 (101쪽)
풍경
Landscape
1971년
캔버스에 유채
62×50 cm

No.95 (103쪽)
집(集)
Collection
1971년
동판화
각 44×44 cm (9점)
제2회 한국미술대상전
(1971, 경복궁미술관)
ed: 3

No.96 (104쪽)
생(生)
Life
1972년
동판화
38.7×29.7 cm
현대판화교류전(1975, 현대화랑)
ed: 50

No.97 (105쪽)
생명
Life
1972년
동판화
41.5×32.2 cm
대전시립미술관 소장

No.98 (106쪽)
생명
Life
1972년
동판화
33×21.6 cm
대전시립미술관 소장

No.99 (107쪽)
생명
Life
1972년
동판화
32×21.6 cm
대전시립미술관 소장
ed: 100

No.100 (108쪽)
생명-2
Life-2
1974년
동판화
30×19.5 cm
ed: 100

No.101 (110쪽)
생명-9
Life-9
1973년
동판화
21.3×17.5 cm

No.102 (110쪽)
생명-10
Life-10
1973년
동판화
17.5×21.2 cm

No.103 (111쪽)
생명
Life
1974년
동판화
29.5×19.5 cm

No.104 (111쪽)
생명-7
Life-7
1970년대
동판화
27.2×19.5 cm

No.105 (112쪽)
흔적(만다라)
Trace(Mandala)
1973년
동판화
50×39.3 cm
대전시립미술관 소장
ed: 20

No.106 (113쪽)
흔적
Trace
1970년대
동판화
29.2×19 cm

No.107 (113쪽)
만다라
Mandala
1970년대
동판화
29×17 cm

No.108 (114쪽)
고대-A
Ancient-A
1976년
동판화
39×20,2 cm
국제판화교류전(1976, 로스엔젤레스)
ed: 50

No.109 (115쪽)
고대-B
Ancient-B
1976년
동판화
39×20.5 cm
ed: 50

No.110 (116쪽)
구성
Composition
1975년
엠보싱
43×34.2 cm

No.111 (117쪽)
작품
Work
1975년
엠보싱
44×44 cm
대전시립미술관 소장

No.112 (118쪽)
여운(餘韻)
An Echo
1970-80년대
동판화
25.2×21.7 cm
ed: 150

No.113 (118쪽)
여행
A journey
1970-80년대
동판화
22×19.5 cm
ed: 150

No.114 (119쪽)
소와 소녀
A cow & girl
1975년
지판화
47.8×47.8 cm
대전시립미술관 소장

No.115 (120쪽)
해바라기
Sunflower
1974년
캔버스에 유채
38.6×31.4 cm

No.116 (121쪽)
비마(飛馬)
Flying horse
1975년
캔버스에 유채
41.2×31.7 cm

No.117 (122쪽)
영원
Eternity
1975년
캔버스에 유채
50×65 cm

No.118 (123쪽)
고요한 공간속에 날으는 새
Flying bird in silent space
1975년
캔버스에 염료와 유채
33.5×46.9 cm

No.119 (124쪽)
꿈
Dream
1976년
캔버스에 염료와 유채
58×35 cm

No.120 (125쪽)
비(飛)
Fly
1976년
캔버스에 염료와 유채
58.5×22.5 cm

No.121 (125쪽)
금꽃
Golden flower
1976년
캔버스에 유채
60×27.1 cm
대전시립미술관 소장

No.122 (126쪽)
달
Moon
1976년
캔버스에 염료와 유채
45.5×28.7 cm

No.123 (127쪽)
생명
Life
1976년
캔버스에 유채
58×27.2 cm
대전시립미술관 소장

No.124 (128쪽)
천(泉)
Fountain
1976년
캔버스에 염료와 유채
61×67.5 cm

No.125 (129쪽)
무제
Untitled
1970년대
캔버스에 염료와 유채
42.3×54.3 cm

No.126 (130-131쪽)
무한(無限)
Infinity
1977년
캔버스에 염료와 유채
175.5×150 cm
국립현대미술관 소장
한국현대미술대전-서양화
(1977, 국립현대미술관)

No.127 (132쪽)
투명한 꽃
Transparent flower
1977년
종이에 수채
36×29.5 cm
대전시립미술관 소장

No.128 (132쪽)
무제
Untitled
1977년
종이에 수채
31.6×31.8 cm

No.129 (133쪽)
화향(花香)
Flower scent
1977년
캔버스에 염료와 유채
46×36 cm

No.130 (134쪽)
무제
Untitled
1970년대
캔버스에 유채
60×49.5 cm

No.131 (135쪽)
꽃밭
Flower garden
1978년
종이에 수채
47.3×31.5 cm

No.132 (136쪽)
무제
Untitled
1970년대
캔버스에 유채
37.5×29.5 cm

No.133 (137쪽)
공상세계(空想世界)
Flower garden
1978년
캔버스에 염료와 유채
19.5×24.8 cm

No.134 (138쪽)
승화(昇華)
Sublimation
1978년
캔버스에 유채
91.5×73 cm

No.135 (139쪽)
무제
Untitled
1978년
캔버스에 유채
27.5×26 cm

No.136 (140쪽)
환상
Fantasy
1978년
캔버스에 염료와 유채
67×45.7 cm

No.137 (141쪽)
꿈
Dream
1979년
캔버스에 염료와 유채
121.5×79cm
개인전(1979, 진화랑)

No.138 (142쪽)
꽃
Flower
1979년
패널에 유채
60.5×49.5 cm
대전시립미술관 소장

No.139 (143쪽)
생(生)
Life
1979년
캔버스에 염료와 유채
60.5×50cm

No.140 (144쪽)
생의 합창
Chorus of life
1980년
패널에 유채
67×60.5 cm
국립현대미술관 소장
국제미술교류전(1980, 세종문화회관)

No.141 (145쪽)
무지개
Rainbow
1985년
캔버스에 유채
80×66 cm
85 현대미술초대전(1985,
국립현대미술관)

No.142 (146쪽)
염불(念佛)
Buddhist prayer
1979년
지판화
51.2×37.4 cm
『강환섭 판화집(1979)』 No.1

No.143 (146쪽)
달마(達磨)
Dharma
1979년
지판화
51.2×37.4 cm
『강환섭 판화집(1979)』 No.2

No.144 (147쪽)
마(馬)
Horse
1979년
지판화
51.2×37.4 cm
『강환섭 판화집(1979)』 No.3

No.145 (147쪽)
정(靜)
Stillness
1979년
지판화
51.2×37.4 cm
『강환섭 판화집(1979)』 No.4

No.146 (148쪽)
정(情)
Affection
1979년
지판화
51.2×37.4 cm
『강환섭 판화집(1979)』 No.5

No.147 (148쪽)
천년도(千年桃)
Heavenly peach
1979년
지판화
51.2×37.4 cm
『강환섭 판화집(1979)』 No.6

No.148 (149쪽)
희열(喜悅)
Delight
1979년
지판화
51.2×37.4 cm
『강환섭 판화집(1979)』 No.7

No.149 (149쪽)
상(想)
Thought
1979년
지판화
51.2×37.4 cm
『강환섭 판화집(1979)』 No.8

No.150 (150쪽)
불로초(不老草)
Elixir plant
1979년
지판화
51.2×37.4 cm
『강환섭 판화집(1979)』 No.9

No.151 (150쪽)
무념(無念)
Freedom from distraction
1979년
지판화
51.2×37.4 cm
『강환섭 판화집(1979)』 No.10

No.152 (151쪽)
꿈
Dream
1979년
목판화
44×37.8 cm

No.153 (152쪽)
무제
Untitled
1980년
동판화+엠보싱
43.5×31.5 cm

No.154 (153쪽)
역사-A
History-A
1980년
동판화+엠보싱
58.3×45.3 cm
대전시립미술관 소장
한국판화-드로잉대전
(1980, 국립현대미술관)
ed: 15

No.155 (154쪽)
역사-B
History-B
1980년
동판화+엠보싱
56.7×43.8 cm
대전시립미술관 소장
제15회 한국현대판화가협회전
(1980, 미술회관)
ed: 9

No.156 (155쪽)
역사-D
History-D
1981년
동판화+엠보싱
60.5×43.5 cm
한국현대판화전 1981-1982
(1981, 갤러리 후셋)

No.157 (156쪽)
창세기(創世記)-1
Genesis-1
1983년
목판화
75×48.5 cm

No.158 (157쪽)
창세기(創世記)-2
Genesis-2
1983년
목판화
59×77 cm
대전시립미술관 소장
83 현대미술초대전
(1983, 국립현대미술관)

No.159 (158쪽)
무제
Untitled
1979년
세라믹
38×31×11.5 cm

No.160 (159쪽)
무제
Untitled
1986년
캔버스에 유채
58.5×68 cm

No.161 (160쪽)
무제
Untitled
1985년
캔버스에 유채
41.6×31.5 cm

No.162 (160쪽)
무제
Untitled
1986년
캔버스에 유채
27×34.5 cm

No.163 (161쪽)
정(靜)
Stillness
1985년
캔버스에 유채
41×32 cm

No.164 (161쪽)
무제
Untitled
연도 미상
캔버스에 유채
30×30.5 cm

No.165 (162쪽)
무제
Untitled
연도 미상
돌에 유채
17×15×8 cm

No.166 (162쪽)
무제
Untitled
연도 미상
돌에 유채
18×21×1.5 cm

No.167 (163쪽)
무제
Untitled
연도 미상
돌에 유채
19.5×22×4.5 cm

No.168 (163쪽)
무제
Untitled
연도 미상
돌에 유채
16×21.5×3cm

No.169 (164쪽)
꽃
Flower
1980년
패널에 색유리와 유채
74×38.5 cm

No.170 (165쪽)
성화(聖花)
Holy flower
1982년
패널에 색유리와 유채
38.3×30.2 cm

No 171 (166쪽)
작품
Work
1985년
종이에 수채
32×20 cm

No.172 (167쪽)
추상(追想)
Recollection
1986년
캔버스에 유채
37.5×27.5 cm
개인전(1987, 현대미술관)

No.173 (168쪽)
희(喜)
Happiness
1986년
캔버스에 유채
41×31.5 cm
개인전(1990, 청담미술관)

No.174 (169쪽)
무제
Untitled
1986년
종이에 수채
29.7×24 cm

No.175 (169쪽)
무제
Untitled
1986년
종이에 수채
29.7×24 cm

No.176 (172쪽)
합창
Chorus
1987년
캔버스에 유채
101×132 cm
87 현대미술초대전
(1987, 국립현대미술관)

No.177 (173쪽)
화려한 빛
Splendid light
1987년
캔버스에 유채
79.5×122 cm

No.178 (174쪽)
희망
Hope
1987년
패널에 유채
61×45.5 cm
대전시립미술관 소장
개인전(1987, 현대미술관)

No.179 (175쪽)
희망
Hope
1987년
패널에 유채
55×42.8 cm

No.180 (176쪽)
생(生)
Life
1987년
캔버스에 유채
61×46 cm
개인전(1987, 현대미술관)

No.181 (177쪽)
환희
Joy
1987년
캔버스에 유채
60.5×39 cm
개인전(1990, 청담미술관)

No.182 (178쪽)
향(香)
Fragrance
1987년
캔버스에 유채
67×46.5 cm

No.183 (179쪽)
무제
Untitled
1980년대
캔버스에 유채
45×33.5 cm

No.184 (180쪽)
꽃
Flower
1989년
캔버스에 유채
53.2×45.3 cm

No.185 (180쪽)
무제
Untitled
1980년대
캔버스에 유채
53×45 cm

No.186 (181쪽)
무제
Untitled
1980년대
캔버스에 유채
51.5×43.7 cm

No.187 (181쪽)
추상(追想)-3
Recollection-3
1989년
캔버스에 유채
53×46 cm

No.188 (182쪽)
합창(이야기)
Chorus(Story)
1989년
캔버스에 유채
53×45.5 cm
제2회 시현전(1989, 현대미술관)

No.189 (183쪽)
비(飛)
Fly
1989년
캔버스에 유채
91.5×73 cm

No.190 (184쪽)
망(望)
To wish
1989-90년
캔버스에 유채
67.2×46 cm

No.191 (185쪽)
무제
Untitled
1980년대
캔버스에 유채
57×37 cm

No.192 (186쪽)
작품
Work
1989년
종이에 템페라
31×23.3 cm

No.193 (186쪽)
구성
Composition
1989년
종이에 템페라
53×38 cm
대전시립미술관 소장

No.194 (187쪽)
무제
Untitled
1989년
종이에 템페라
54.6×39.4 cm

No.195 (187쪽)
무제
Untitled
1989년
종이에 템페라
54.5×39.7 cm

No.196 (188쪽)
약동(躍動)
Movement
1990년
캔버스에 유채
50.5×61.5 cm

No.197 (189쪽)
노아
Noah
1990년
캔버스에 유채
73×91 cm

No.198 (190쪽)
야생화
Wild flower
1990년
캔버스에 유채
90×72 cm
개인전(1992, 예맥화랑)

No.199 (191쪽)
무제
Untitled
1990년
캔버스에 유채
116.5×90 cm

No.200 (192쪽)
계시(啓示)
Revelation
1991년
고무판화
52×45 cm
대전시립미술관 소장
개인전(1991, 갤러리 수)
ed: 70

No.201 (193쪽)
공간
Space
1991년
고무판화
55×47 cm
대전시립미술관 소장

No.202 (193쪽)
생명
Life
1991년
고무판화
45×45 cm
개인전(1991, 갤러리 수)

No.203 (194쪽)
종(種)의 기원
Untitled
1985년
고무판화
52×45 cm
개인전(1991, 갤러리 수)
ed: 70

No.204 (195쪽)
미(美)의 탄생
The birth of beauty
1991년
고무판화
40×31.8 cm
개인전(1991, 갤러리 수)
ed: 70

No.205 (196쪽)
유성(遊星)
Planet
1991년
고무판화
42×31.7 cm
개인전(1991, 갤러리 수)
ed: 70

No.206 (197쪽)
생명의 천(泉)
Fountain of life
1991년
고무판화
45×45 cm
대전시립미술관 소장
개인전(1991, 갤러리 수)
ed: 70

No.207 (198쪽)
인상
Impression
1991년
고무판화
44.5×52.5 cm

No.208 (199쪽)
귀향(歸鄕)
Homecoming
1991년
고무판화
30×39.5 cm
개인전(1991, 갤러리 수)

No.209 (200쪽)
향(鄕)
Hometown
1991년
고무판화
29.8×38 cm
개인전(1991, 갤러리 수)
ed: 150

No.210 (201쪽)
인상
Impression
1991년
고무판화
29.7×38.5 cm
개인전(1991, 갤러리 수)
ed: 150

No.211 (196쪽)
애천(愛泉)
Fountain of love
1991년
고무판화
52×45cm
개인전(1991, 갤러리 수)
ed: 70

No.212 (203쪽)
환희
Joy
1991년
고무판화
42×29.5 cm
개인전(1991, 갤러리 수)

No.213 (204쪽)
성좌(星座)
Constellation
1991년
고무판화
40×31.2 cm
개인전(1991, 갤러리 수)
ed: 70

No.214 (205쪽)
정(情)
Affection
1991년
고무판화
44×53 cm
개인전(1991, 갤러리 수)
ed: 70

No.215 (206쪽)
영원
Eternity
1991년
캔버스에 유채
72.5×60.5 cm
제4회 시현전(1991, 서울갤러리)

No.216 (207쪽)
무제
Untitled
1991년
캔버스에 유채
33×24 cm

No.217 (207쪽)
꿈
Dream
1991년
캔버스에 유채
33.5×40.5 cm
제5회 시현전(1992, 갤러리 이콘)

No.218 (208쪽)
무제
Untitled
1992년
캔버스에 유채
115.3×90 cm

No.219 (209쪽)
무지개
Rainbow
1992년
캔버스에 유채
91×117 cm

No.220 (210쪽, 앞표지)
회상(回想)
Recollection
1988년
캔버스에 유채
162×130 cm
한국현대미술전
(1988, 국립현대미술관)

No.221 (211쪽)
창세기(創世記)
Genesis
1992년
캔버스에 유채
162×130 cm
92 현대미술초대전
(1992, 국립현대미술관)

No.222 (212쪽)
영겁(永劫)
Eternity
1994년
구무판화
49.1×70.5 cm
대전시립미술관 소장
서울판화미술제
(1996, 예술의 전당)
ed: 50

No.223 (213쪽)
영겁(永劫)
Eternity
1994년
동판화+엠보싱
72.4×46.7 cm
대전시립미술관 소장

No.224 (214쪽)
투시된 공간
Be penetrated space
1997년
캔버스에 혼합재료
68×88 cm
대전시립미술관 소장
97 원로작가초대전
(1997, 서울시립미술관)

No.225 (215쪽)
투시된 공간
Be penetrated space
1998년
캔버스에 혼합재료
82×48 cm
98 원로작가초대전
(1998, 서울시립미술관)

No.226 (216쪽)
투시된 공간-공(空)
Be penetrated space-Sky
1998년
패널에 혼합재료
76.5×38.5 cm

No.227 (218쪽)
생명
Life
1998년
캔버스에 유채
117×91 cm

No.228 (219쪽)
무제
Untitled
1998년
캔버스에 유채
116.5×91 cm

No.229 (220쪽)
무제
Untitled
2000년
종이에 템페라+지판 콜라주
31×27 cm

No.230 (220쪽)
무제
Untitled
2000년
종이에 템페라+지판 콜라주
30.8×26.8 cm

No.231 (221쪽)
무제
Untitled
2000년
종이에 템페라+지판 콜라주
31×27 cm

No.232 (221쪽)
무제
Untitled
2001년
종이에 템페라+지판 콜라주
31×26.8 cm

No.233 (222쪽)
무제
Untitled
2001년
종이에 템페라+지판 콜라주
31×26.8 cm

No.234 (222쪽)
전통
Tradition
2002년
종이에 템페라+지판 콜라주
38.5×26.5 cm

No.235 (223쪽)
회귀(回歸)
Recurrence
2001년
종이에 템페라+한지 콜라주
54.3×36 cm

No.236 (224쪽)
성지(聖地)
Santuary
2001년
종이에 템페라+한지 콜라주
50×30.5 cm

No.237 (224쪽)
성좌(星座)
Constellation
2001년
종이에 템페라
41.5×27.6 cm

No.238 (225쪽)
숲
Forest
2003년
종이에 먹과 수채
53×38.7 cm

No.239 (226쪽)
무제
Untitled
2000년대
캔버스에 유채
115.3×90 cm

No.240 (227쪽)
찬미
Praise
2007년
캔버스에 유채
100×85 cm

No.241 (228쪽)
빛의 합창
Chorus of light
2007년
캔버스에 혼합재료
85×100 cm

No.242 (229쪽)
평화
Peace
2008년
캔버스에 혼합재료
100×85 cm

No.243 (230쪽)
천지창조(天地創造)
Creation
2008년
캔버스에 유채
156×112 cm

No.244 (231쪽)
꿈
Dream
2009년
캔버스에 유채
91×117 cm

No.245 (232쪽)
환각
Hallucination
2009년
종이에 템페라
22×16.7 cm

No.246 (232쪽)
작품
Work
2009년
종이에 템페라
22×16.8 cm

No.247 (233쪽)
구성
Composition
2010년
종이에 크레파스와 잉크
18.3×16.8 cm

No.248 (233쪽)
난무(乱舞)
A wild dance
2010년
종이에 템페라
16.8×18.1 cm

No.249 (234쪽)
작품
Work
2010년
종이에 템페라와 크레파스
37.8×27.5 cm

No.250 (235쪽)
작품
Work
2010년
종이에 템페라와 크레파스
39.5×27.2 cm

강 환 섭

생명과 우주를 바라보는 시선

[발행처]

도서출판 모시는사람들

주소: 서울시 종로구 삼일대로 457, 1207호

전화: 02-735-7173

팩스: 02-730-7173

[발행인]

박길수

[편저자]

안태연

[편집·디자인]

안태연

[사진촬영]

안태연

[인쇄·제책]

인터프로프린트

[1쇄 발행]

2023년 12월 23일

[발행부수]

600부

[정가]

40000원